아이비스타일

IVY STYLE

아이비스타일

정필규 지음

0

들어가는 말

최소한의 우아함

결혼 후 회사를 그만뒀다. 차마 잘 다니던 회사였다고는 말 못할 것 같다. 보통의 구직자들이 그렇듯이 나 역시 장기적 비전과 계획보다는 번듯해 보이는 간판만 보고 입사했으니까. 지금은 더 심해졌지만 2010년대 초반의 우리 역시 취업이 절실했다. 다행히 바늘구멍 같은 취업문을 통과해 철강 회사에 입사했고, 석 달의 연수원 생활이 끝날 즈음에는 어찌 된 노릇인지 우수 신입 사원 상장까지 받고 있었다.

정녕 나는 회사원 체질이었던가. 어쩌면 임원까지도 갈 것 같다는 희망에 부풀기도 했다. 현업에 배치된 후 가슴팍에는 회사 배지를, 목에는 사원증을 건 채, 집을 나선 첫 출근길은 지금도 제법 생생하게 떠오른다. 비로소 사회의 구성원이 된

기분이었다. 물론, 당시의 격양된 기분이 차갑게 식는 데까지 오랜 시간은 필요하지 않았다. 신입 사원 환영회 자리에서 원치 않는 과음으로 구토만 여섯 번 했으니 말이다.

거실 한편에 덩그러니 놓여 있는 시계추처럼 반복적이고 지루한 일상이 계속됐다. 퇴근과 주말만을 기다리는 나날. 달력이 한 장 두 장 넘어가고 계절이 바뀌는 동안, 화장실 거울 너머로 흐린 눈의 무기력한 남성을 마주하는 날이 늘었다. 그러던 가운데 돌연 회사는 인수합병(M&A)을 겪게 된다. 함께 근무했던 부서장이 졸지에 짐을 싸고 사무실 떠나는 모습을 봤다. 비극이었다. 평생 직장이라는 구시대적 사고와 기대를 갖고 있지는 않았지만, 하루아침에 실직자가 될 수 있다는 생각은 미처 못 했다. 그 나이에 나가면 뭘 해야 하나, 치킨집? 우리나라 사람들 대다수가 알 정도로 큰 회사면 안정적인 것 아니었나? 그때 불현듯 생각이 떠올랐다. 이렇게까지 불확실성으로 가득한 직장 생활이라면 차라리 좋아하는 일을 하자.

그렇게 얼마 후 지금의 회사로 이직했다. 어른들의 만류와 우려는 당연했지만, 결국 자식 이기는 부모는 없었다. 아직까지도 주변에서는 호기심 어린 눈으로 묻는다. 당시의 결정을 후회하지 않느냐고. 내 대답은 항상 같았다. 시기의 차이는 있을 수 있겠지만, 결국 지금의 자리에 오게 됐을 거라고.

왜 하필 패션이었을까? 생각해보면 시대와 기술의 변화에 자연스럽게 발을 들인 결과인 것 같다. 청동기 시대 이후 우리는 여전히 철기 시대에 살고 있다. 현대의 인간이 살아가는데 필요한 자동차, 비행기 그리고 건축물 모두 철로 만들어진다. 그런데 회사의 인수합병이 진행되고 미래의 진로를 재탐색할 무렵 3D 프린터가 발명됐다는 기사가 눈에 들어왔다. 멀지 않은 미래에는 집도 3D 프린터로 만들 것이라는 소식을 듣기가 무섭게, 이미 아디다스에서는 3D 프린터로 맞춤 운동화를 생산 중이라고 했다.

한없이 공고할 것 같았던 기술도 기업도 매일같이 진보했다. 급기야 테슬라의 CEO 일론 머스크는 화성 이주 계획까지 발표했다. 인류의 오늘을 일군 철강은 내일의 중심에 없는 것 같았다. (이제와 생각해보니 결국 화성도 철로 만든 우주선을 타고 갈 테지만!) 결국, 미래 기술의 첨병이 될 수 없다면 차라리 정반대로 가자는 생각이 들었다. 앞으로 변화할 세상의 중심에 있을 수 없다면, 변화하지 않을 세상에 자리를 잡고 싶었다. 삶의 기본 요소인 의식주 가운데 하나이자, 첨단 기술과는 거리가 먼 인간의 손끝에서 완성되는 기술과 감성을 중시하는 산업, 클래식 남성 패션이 그 답이었다. 세상이 아무리 변한다 한들 옷은 입고 살 테니까. 더욱이 옆 나라 일본의 가계 소득 수준 대비 패

션 산업 규모를 생각해보니, 우리나라는 아직 성장 여력이 있을 것이라는 판단도 결정에 한몫했다. 즉 현실 도피보다는 나름의 성장 잠재력과 가능성을 보고 일자리를 옮겼다.

패션에 관심이 없다면, 클래식이라는 개념을 흘러간 옛 스타일이나 새롭게 뜨는 뉴트로 정도로만 생각하기 쉽다. 그러나 여기서 말하는 클래식은 말 그대로 이제는 고전의 반열에 오른 의복 양식을 말한다.

남성 클래식에도 다양한 장르가 있다. 대표적으로 군복이 모티브가 되어 현대 남성 복식의 근간을 형성한 영국 스타일♦, 그런 영국의 뿌리를 바탕으로 선線의 강조를 극대화한 이탈리아 스타일, 그리고 대서양 너머 실용성을 부각하며 자리 잡은 미국 스타일.

나는 키가 크지 않고 얼굴은 나이에 비해 동안인 편이다. 그래서인지 정장을 입을 때 스스로 이질감이 든다. 어린아이가 성인의 옷을 입은 양, 마치 아버지 옷장에서 몸에 맞지 않는 옷을 몰래 꺼내 입은 모양새였다. 그래서 캐주얼하면서도

♦ 영국 왕실에서는 군복을 가장 명예로운 복장으로 여겨왔다. 에드워드7세, 조지5세, 윈저 공은 모두 초상화에 군복을 입고 있으며, 윌리엄 왕세자 역시 지난 2011년 결혼식에서 명예 대위 복장을 입었다.

격식 있는 미국 아이비스타일에 관심을 갖게 됐다. 미국 고전 문학과 재즈, 로큰롤을 좋아했던 문화적 토양도 뒷받침됐다. 가령 성인이 된 이후 첫 파리 방문에서는 헤밍웨이가 즐겨가던 레스토랑 폴리도르 *Le Polidor* 에서 식사를 했고, 음악 플레이리스트 상단에는 「왈츠 포 데비 *Waltz for Debby*」♦♦를 두었다. 되짚어보면 1960년대 일본과 영국 사업가들이 그러했듯, 나 역시 경험해보지 못한 공간, 더 나아가 그 시대에 대한 동경이 시작이었던 것 같다.

2000년대 이후, 세계적으로 의복의 캐주얼화(casualiza-tion)가 보편화됐다. 캐주얼 프라이데이라는 개념이 등장한 시점과 맞닿아 있다. 당시 드레스 다운 *dress-down* 풍조가 사회 전반을 지배하기 시작했고, 드레스 코드에 대한 암묵적 가이드라인이 사라지기 시작했다. 그 결과 2030 밀레니얼 세대는 경조사 자리에 적합한 복장에 대해 연일 묻기 시작했다. '친한 친구 결혼식인데 타이를 매야 할까요?' '상견례 때 정장을 입어야 하나요?' 역설적이게도 드레스 코드가 없어지면서 형성된 분위기가 작금의 아이비스타일 혹은 프레피 *preppy* 룩에 대한 수요를 견인

♦♦　　미국의 대표 재즈뮤지션 빌 에번스 *Bill Evans* 가 1961년 발표한 앨범

한 게 아닌가 생각된다. 스트리트웨어, 더 나아가 캐주얼을 좋아하더라도 적당히 예의 있어 보이는 옷 한두 벌은 필요할 테니까. "아메리칸 캐주얼은 드레스 다운의 풍토 속에서 최소한의 드레스 업dress-up을 가능케 하는 카테고리입니다." 미국의 저명한 디자이너이자 작가인 앨런 플러서Alan Flusser가 2019년 한 컨퍼런스◆에서 설파한 것과 정확히 일맥상통한다.

　　이 책은 성인 남성에게 필요한 최소한의 품격과 우아함을 지켜줄 아이비스타일 그리고 프레피룩에 대한 이야기다. 스타일의 기원을 시작으로 지난 100여 년의 역사를 사회 문화적 이벤트와 함께 연대기 순으로 기록해 봤다. 역사적 배경에 대한 단순한 서술보다는 내가 좋아하는 문학, 영화 그리고 업계 관계자들의 이야기들을 더하며 최대한 입체감을 불어 넣을 계획이다. 마지막 장에서는 국내에 정착해 한국화된 아이비스타일에 대한 이야기를 더해보려고 한다. 미국의 복식이 어떻게 우리나라에 들어와 성장하고, 지금은 어떤 모습으로 변화하고 있는지 점검하려 한다.

　　끝으로 이 자리를 빌려 주변에 감사한 마음을 전달하고

◆　　「Ivy Style : Its History and Its Resurgence Today」, 2019

싶다. 우선 나를 믿고 좋은 기회를 제안해주신 김교석 편집장님과 푸른숲 출판사에 감사한 마음을 전한다. 벤치워머스 애독자로서 새롭고 유쾌한 기획이 오랜 시간 이어가기를 간절히 바라본다. 강재영 대표님 이하 유니페어 임직원분들에게 고마움을 표한다. 덕분에 애정하는 일을 할 수 있는 환경과 공간을 누리고 있다. 우리가 추구하는 문화와 가치를 보다 많은 사람들이 알아봐줄 날이 분명히 올 것으로 확신한다. 철부지 아들 그리고 사위가 돌연 회사를 옮겼음에도 응원과 격려를 해주신 양가 부모님께 감사드린다. "걱정하지 마세요, 아들 내외는 무탈하게 살고 있습니다." 끝으로 한결같은 마음으로 지지해준 아내 다솜에게도 감사를 표한다. "이직 그리고 집필, 그 무엇도 당신 없이는 불가능했을 거예요. 감사합니다. 첫 아이 아인이와 함께 우리 더 행복하게 살아요. 사랑합니다."

클래식 아메리칸 캐주얼의 세계

아이비리그는 미합중국 북동부 소재 명문 대학교들이다. 구체적으로는 18세기 전후 영국으로부터 독립하기 전에 설립된 학교들로, 화수분같이 인재를 배출함으로써 미국에게 제국의 지위를 안겨준 교육 기관이다. 오랜 역사를 지녔다는 의미에서 에인션트 8 *Ancient 8*이라고도 칭한다. 아이비리그라는 이름으로 불린지는 정작 100년이 채 안 됐다. 물론 100년이라는 역사도 짧지 않지만, 하버드대학교가 1636년에 설립된 것을 감안하면 근래의 개념인 셈이다.

아이비리그라는 명칭은 1933년 지역 신문지에서 여덟 개 대학의 스포츠 대항전을 지칭한 데서 처음 언급한 것으로 추정하고 있다. 가령, 국내에서 연세대학교와 고려대학교의 정

기 대항전을 연고전 또는 고연전이라고 일컫듯, 아이비리그는 유구한 역사와 전통을 자랑하는 동부 여덟 대학교의 스포츠 대항전이자 교류 행사가 기원이다. 물론 이 책은 미국 유학을 위한 대학교 소개서는 아니다. 앞으로 소개할 아이비리그는 미국을 대표하는 드레스 코드이자, 2020년대 패션계의 화두인 아이비스타일을 의미한다.

　　모르는 단어의 뜻을 알려면 사전에서 정의를 찾으면 된다. 아이비스타일에 관심을 가질 무렵의 나 역시 마찬가지였다. 아이비 혹은 프레피라는 단어는 유년기 학창 시절부터 들어 알고 있었지만, 정확한 의미는 알 수 없었다. 랄프 로렌*Ralph Lauren*의 캠페인 룩북을 보고는 부잣집 출신의 아이비리그 대학생 혹은 사립학교 학생들의 스타일 정도로만 막연하게 생각했다. 국내외 인터넷 검색 엔진에서도 아이비스타일에 대해 유사한 정의를 다루고 있다. 그 내용을 요약해보면 다음과 같다. '아이비스타일은 미국 아이비리그 대학생들이 좋아하는 의복 양식으로 스리 버튼의 색 슈트*sack suit*◆로 대표된다.'

◆　색 슈트에서 색은 말 그대로 자루를 의미한다. 재킷 상의에 다트*dart*를 넣음으로써 허리 라인을 강조한 유럽 슈트와 달리 미국의 색 슈트는 다트가 없어서 밀가루 포대마냥 자루 같아 보였다.

짧은 문장이지만 그 안에는 아이비스타일의 세 가지 특징이 내포돼 있다. 엘리트들의 스타일이며, 사립학교 학비를 충당할 수 있는 중산층의 의복 양식이다. 그리고 정형화된 규칙이 있다. 정말 아이비스타일의 분위기가 그랬을지 궁금했다. 솔직히 말하자면 아이비리그 문턱도 못 밟아본 내가 입으면 그저 코스튬 플레이로 보이지 않을까 두려웠다. 무엇보다 가짜가 되고 싶지는 않았으니까. 그래서 아이비스타일의 세 가지 특징에 대한 답을 찾기로 했다.

첫째, 단어에서 드러나듯 아이비스타일은 아이비리그 엘리트만을 위한 복식일까? 역사적으로 되짚어봤을 때, 아이비스타일은 동부 엘리트 대학생들만의 전유물은 아니다. 브룩스 브라더스 *Brooks Brothers* 와 함께 아이비스타일을 대표하는 제이 프레스 *J. Press* 창립자 자코비 프레스 *Jacobi Press* 의 손자이자, CEO를 지낸 리처드 프레스 *Richard Press* 는 한 인터뷰에서 다음과 같이 말했다. "분명히 예일과 하버드대학교는 아이비스타일의 중심이었습니다. 특히, 미국 남성복 유행은 프린스턴대학교 캠퍼스에서 시작된다는 이야기까지 할 정도였어요. 반면, 제가 졸업한 다트머스대학교에는 세련된 친구들이 많지는 않았습니다. 뉴욕 맨해튼에 위치한 컬럼비아대학교는 지역 특색 때문인지 하나의 스타일로 규정하기 어려울 만큼 다양성이 공존했고요."◆

제이프레스의 네이비 금장 블레이저 ©J.PRESS INC.

 국내에는 『트루 스타일』의 저자로 알려진 패션 칼럼니스트 브루스 보이어 *G. Bruce Boyer* 역시 팟캐스트에서 자신이 경험한 아이비스타일의 시작은 대학 입학 전 고교 시절이었다고 회상한다. "고등학교 입학 후 버튼다운 셔츠 *button-down shirt* 와 해리스 트위드재킷 *Harris tweed jacket* 을 처음 접했습니다. 보는 즉시 느꼈죠. 내가 평생 입어야 할 스타일이구나. 기존 옷장에 있던 옷들은 전부 처분하고 싶었으니까요."**

 즉, 아이비스타일의 최대 부흥기인 1950년대 후반을 경험한 멘토들의 이야기를 떠올려볼 때, 아이비스타일은 이름과는 달리 아이비리그 대학생들만의 전유물은 아니었던 것 같다. 되레 일반 학생들 다수가 편하게 즐기던 당시의 '캐주얼웨어' 정도로 생각하면 되지 않을까? 1950년대의 트위드재킷과 치노팬츠 *chino pants* 는 오늘날의 패딩 그리고 청바지만큼 캐주얼한 복장이었으니 말이다.

 둘째, 아이비스타일은 부유층의 전유물일까? 1920년대 아이비스타일의 태동기에는 특권층의 옷차림이라 할 수 있다.

◆　패트리샤 미어스 *Patricia Mears*, 『아이비스타일 *Ivy Style: Radical Conformists*』, 예일, 2012
◆◆　팟캐스트 「언버튼드 *Unbuttoned*, G. Bruce Boyer's Life in Clothes」, '1장. 50년대와 60년대 대학 생활 *Chapter One: College Life in 50s and 60s*', 브루스 보이어

유럽의 귀족 여가 문화, 예를 들면 폴로, 테니스 그리고 크리켓 등을 즐기기 위해 입는 스포츠웨어를 미국 대학생들이 캠퍼스로 들여온 것이 아이비스타일의 시작이었다. 대서양 너머 유럽 상류층의 스포츠를 알고 있으며, 당시 대학을 다녔다는 사실로 보아 사회 계층 속 그들의 위치를 짐작할 수 있다.

2008년 버클리대학교의 서베이 리서치 센터 보고서에 따르면, 1930년대 당시 미국 고등학교 졸업생 비율은 동 나이대 기준 29퍼센트이고, 대학 진학률은 전체 고교 졸업생 중 16퍼센트에 불과하다. 아이비리그 입학생 비율은 특히 더 낮았을 것이다. 게다가 당시 학비를 감안하면 고등 교육은 그 자체만으로도 일반 대중들이 경험하기 힘든 사치였을 것이다.♦♦♦

이처럼 엘리트 문화에 뿌리를 둔 아이비스타일이 미국을 대표하는 하나의 복식 코드로 확산된 배경이 있다. 바로 2차 세계 대전 종전을 앞두고 아이젠하워 행정부가 발표한 지아이빌G. I. BILL이다. 지아이빌은 국가에 청춘을 바친 퇴역 군인들을 위한 사회 적응 보장 제도다. 해당 법안의 대표적인 혜택은 대

♦♦♦　　미국이 자랑하는 대문호 어니스트 헤밍웨이, 윌리엄 포크너 역시 대학교 학위가
　　　　없다. 1920년대 미국 동부 주요 사립대학교 학비는 약 240달러로, 당시 평균 임금인
　　　　3,300달러의 약 7퍼센트 수준이다. 오늘의 소득과 비교하면 상대적으로 낮은
　　　　교육비였지만, 대중에게는 여전히 생계가 우선인 시대였다.

학 등록금 지원 정책이다. 그 덕분에 1950년대 미국 대학의 문
이 과거 소수의 상류층에서 다수의 중산층까지 확대된다. 전국
의 퇴역 군인들이 가져온 군수 물자들, 가령 카키 치노팬츠, 더
플코트_duffle coat_ 그리고 해군 단화 등이 캠퍼스의 스포츠웨어와
만나게 된 순간이었다.

또 1960년대에는 마일스 데이비스_Miles Davis_로 대표되는
재즈 뮤지션들이 색 재킷_sack jacket_과 옥스퍼드 버튼다운 셔츠♦를
입고 전국 공연을 다니면서 아이비스타일은 그야말로 전국 시
대를 맞는다. 그렇게 아이비스타일은 오늘날 우리에게 자리 잡
은 편견과 달리 민중의 의복 양식으로서 미국을 대표하는 클래
식 아메리칸 캐주얼의 지위를 갖게 된다.

셋째, 아이비스타일에는 정해진 공식이 있다? 스리-롤-
투 버튼 재킷_3-roll-2 button_♦♦, 페니로퍼_penny loafer_ 그리고 버튼다운 셔
츠는 아이비스타일을 말할 때 늘 대표적으로 거론되는 디자
인과 아이템이다. 영국의 아이비스타일 애호가이자 재즈 마

♦ 미국의 브룩스 브라더스 임원진이 영국을 방문했을 당시 폴로 선수들의 운동복
디자인에서 착안해 만든 셔츠다. 오늘날까지도 폴로나 유니클로를 비롯한 다양한
브랜드에서 선보이고 있으며, 가장 대중적인 셔츠 디자인 가운데 하나다.
♦♦ 재킷의 전면부 세 개의 버튼이 있지만, 실제로는 가운데 두 개 버튼만 사용하는
디자인 형태다. 최상단 단추는 기능적인 요소 없이, 장식으로서만 존재한다.

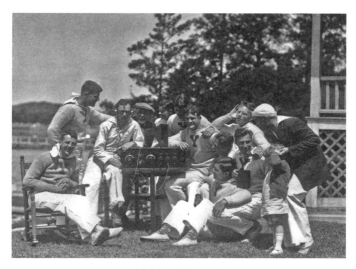

예일대학교 학생들. 1915년 ©Getty Images/게티이미지코리아

니아인 그레이엄 마시_Graham Marsh_가 집필한 『아이비룩_The Ivy Look_』
에서는 이상적인 재킷을 묘사할 때 '다트가 없는 색 재킷(no
front dart)'이라고 소개하고, 『오피셜프레피핸드북_The Official Preppy
Handbook_』은 프레피라면 '플리츠가 없는 플레인한 바지(pleats are
wrong)'를 입는다고 말한다.

두 권의 책을 비롯한 미디어 매체들이 레퍼런스가 된 까

닭인지, 아이비스타일을 추구하다 보면 공식처럼 자리 잡은 디테일에 의미를 부여한다. '바지에 플리츠가 있으면 안 되지. 다트가 없는 게 진짜 미국 스타일이야.' 물론 그렇게 생각할 수 있다. 그렇지만 과연 옷을 입는 데 정답이 있을까? 두 권의 책으로 다시 돌아와 이야기해보자면, 『아이비룩』은 대표적인 디자인 특징을 나열하고, 키워드 중심으로 서술한다. 삽화가로서 특징을 극대화하는 저자의 기술이 엿보이는 부분이다. 한편, 『오피셜프레피핸드북』은 1980년대 프레피들에 대한 풍자를 목적으로 저술된 책이다. '프레피라면 이렇게 입는 거야. 프레피라면 이런 대학을 가야지. 프레피라면 이런 레스토랑에 가서 식사를 할걸?'이라면서 마치 오늘날 우리가 2020년대의 '힙스터'를 피상적 이미지 몇 장으로 박제해 희화화하는 것과 같은 맥락이다.

즉 두 권의 책은 독자들이 쉽게 이해하도록 패션의 대표성에 초점을 맞춘 서술 방식을 따른 것으로 생각된다. 하지만 아이비스타일의 핵심이 무심한 채 갖춰 입는 태도, 영어에서 말하는 '난셜란트nonchalant'에 있는 것을 떠올리면 오히려 아이비스타일의 작은 요소에 집착하는 것 자체가 역설적이지 않을까? 그런 면에서 리처드 프레스가 패트리샤 미어스 교수의 『아이비스타일』에서 언급한 부분은 오늘날 패션에 대한 고정관념을 가진 우리에게 시사점을 준다.

제이프레스 재임 기간 동안 투 버튼 슈트 그리고 너비 4인치(약 10센티미터)의 타이를 매장에 소개했습니다. 현 시점 기준으로 보면 아이비스타일을 대표하는 제이프레스답지 않은 행보일 수 있습니다. 흥미로운 점은 실제 이런 디자인적 특징은 1930년 우리의 아카이브에 존재했고, 그저 세월이 지난 후 다시 한번 발전시킨 디자인이었다는 사실입니다. 놀라시겠지만 제이프레스 뉴욕 매장의 재킷 매출 40퍼센트는 투 버튼의 다트가 있는 스타일이었습니다. … 오늘날 미디어에서는 아이비스타일에 대한 정답을 이야기합니다. 가령, 스리-롤-투 버튼 재킷 그리고 다트가 없는 앞판 같은 디테일에 대한 강박이겠지요. 그러나 100년에 달하는 아이비스타일 역사 속에는 크고 작은 변화들이 있었습니다. 스리 버튼도 있고, 투 버튼도 있었죠. 자연스러운 일입니다. 지금은 그저 1950년대에 초점이 맞춰져 있을 뿐입니다.

아이비스타일에 관한 선입견이나 이른바 공식이 근거 없이 생겨났다고 말하지는 못할 것 같다. 앞서 언급했듯 실제로 역사 속 특정 시점에는 소수의 부유층 엘리트 그리고 특정 인종의 의복 양식이었으니 말이다. 그래서인지 아직까지도 친한 지인들 중에는 감색의 금장 블레이저*blazer*를 입은 나를 보며 백인 꼬마 흉내를 낸다고 농을 던지는 경우가 더러 있다. 이 자리를

빌려 진지하게 반론해보자면, 오늘날 우리가 입는 모든 남성 복식의 원류가 애초에 서양에서 출발한다. 힙합에서 비롯된 스트리트웨어, 록스타들의 스키니진, 이탈리아 나폴리 정장 모두 예외가 없다. 그럼에도 아이비스타일 혹은 프레피룩은 이름부터 특정 집단을 연상시키는 데다 부잣집 도련님을 따라 하는 것처럼 보여서 그런지 유독 낯간지럽게 여기는 경우가 많다.

그러나 일반의 선입견과 달리 아이비스타일은 역사적으로 민주적이고 보편성을 지닌 의복 양식이다. 이 책에서는 100년이라는 세월을 겪은 아이비스타일이 어떻게 인종과 계층을 초월하고, 누구나 쉽게 다가갈 수 있고 어울릴 수 있는 복식으로 자리 잡았는지에 대한 이야기를 다각도로 나눠볼 것이다. 책의 마지막 장을 넘길 무렵이면 아이비스타일이야말로 매일 아침 대학교 강의 혹은 출근 복장을 고민하는 우리들이 옷입기를 즐기면서도 동시에 적당히 꾸민 듯한 분위기를 풍길 수 있는 의복 양식이라고 공감할 것이다. 자신 있게 말할 수 있다. 젊은 날의 더스틴 호프먼*Dustin Hoffman*이 시어서커 재킷*seersucker jacket*을 입고, 일본의 시대정신이라는 무라카미 하루키가 구겨진 옥스퍼드 셔츠를 자연스레 입었듯이 말이다.

I

FRESHMAN

현대 남성복의 기원

서구 사회는 동양보다 개방적일 것이라는 편견 내지는 기대가 있다. 조직 내 수평적 인간관계와 성性에 대한 자유로운 담론, 옷차림에 대한 제약이 없을 것이라는 환상도 있다. 십중팔구 검은색 터틀넥에 리바이스*Levi's* 청바지를 입고 신제품 발표를 하던 스티브 잡스를 떠올리면서 말이다. 물론 21세기 들어 드레스 다운의 풍토가 짙어지고 2020년도 코로나바이러스 창궐에 따른 재택 근무 확산은 전통적 드레스 코드 시대의 전 세계적 퇴조에 방점을 찍었다. 그렇다면 실제로 과거의 서양 국가는 어떤 모습이었을까? 우리가 갖고 있는 상상 속 모습처럼 자유로운 사회 분위기 속에서 격의 없는 옷차림이 가능한 환경이었을까?

『자본론』을 쓴 경제학자이자 『공산당선언』을 집필한 사상가 카를 마르크스는 1849년 영국 망명 이후, 개인 연구와 학문 연마를 위해 대영도서관을 드나들었다. 마르크스조차도 간혹 코트를 입지 않은 날이면 도서관 출입이 불가능했다. 이유는 간단하다. 당시의 대영도서관은 코트를 착용하지 않은 자들의 입장을 불허했기 때문이다.[♦] 브루스 보이어에 따르면 20세기 초 서구 사회는 남성 복식에 대한 규정이 정점에 달한 시기였다. 낮에는 모닝코트*morning coat*를 입고, 저녁에는 연미복을 입어야 했다. 외출 시에는 모자도 써야 했다. 그러한 규정의 준거 집단은 다름 아닌 영국의 신사들이었다.

런던 남성복의 메카 새빌 로*Savile Row*[♦♦] 거리의 앤더슨앤셰퍼드*Anderson & Sheppard*에서 찰스 왕세자의 옷을 재단하는 테일러 새뮤얼 라본*Samuel Labone*은 영국이 남성복의 표준이 될 수 있었던 배경을 두 가지로 설명했다. 첫째, 식민지 정책에 따른 대영제국 건설을 통해 영국인들의 생활 양식이 전 세계에 자연스레 확산됐다. 둘째, 패턴과 간결함의 중요성을 인식시켜준 영국인

♦ 필리프 페로*Philippe Perrot*, 이재한 옮김, 『부르주아 사회와 패션』, 현실문화연구
♦♦ 런던 중심 메이페어*Mayfair*에 위치한 고급 남성 의류 및 잡화 상점 지역이다. 우리에게 영화 〈킹스맨〉의 실제 모델인 맞춤 정장 업체 '헌츠맨*Huntsman*'을 비롯한 수많은 영국 남성복 역사의 증인들이 모여 있다.

브루멜♦♦♦의 존재와 그로 인해 발전된 라운지 슈트의 도입이다. 즉 정치적 요인과 더불어 현대적 의미의 남성복을 개발함으로써 오늘날의 지위를 갖게 됐다는 설명이다. 물론 영국이 남성복의 원류라는 점에 대해서는 앞서 언급된 브루스 보이어뿐만 아니라 앨런 플러서, 크리스토퍼 브루어드 Christopher Breward를 비롯한 당대의 복식사 권위자 그리고 심지어 20세기 초 건축가로 활동한 아돌프 로스 Adolf Loos도 같은 목소리를 내고 있다.

유럽의 여러 도시, 특히 런던에서는 테일러와 그 고객들이 제국과 상공업에 나타난 새로운 전문 직종에 적합한 복장, 즉 체면과 책임의 적절한 감각을 전달할 수 있는 옷차림을 찾아내기 위해 애썼다. 1860년대부터는 검정 모닝코트 위에 무릎까지 내려오는 프록코트를 맞춰 입고, 검정색과 회색 줄무늬가 들어간 일자 모직 바지에 실크해트를 착용하는 것이 의회 양원의 의원, 도시의 은행원 및 증권 중개인, 판사, 변호사, 의사가 선호하는 업무 복장이 되었다.♦♦♦♦

♦♦♦ 보 브루멜 George Bryan Brummel, 1778 - 1840 . 18세기 전후 섭정 시대 사교계 명사다.
 전통적으로 화려했던 남성복이 아닌 간결하고 무채색의 옷차림새를 강조함으로써,
 현대 남성복 역사의 전환점 역할을 한다.
♦♦♦♦ 크리스토퍼 브루어드, 전경훈 옮김, 『모던 슈트 스토리』, 시대의창

새빌 로 앤더슨앤셰퍼드의 테일러 새뮤얼 라본 ©zungzinphotography

영국이 세계를 지배하려고 했을 때, 그들은 당시 모두가 어쩔 수 없이 입고 다니던 웃기지도 않는 옷들을 벗어 던지고 태초의 현대 의복을 세계에 펼쳐 보였다. … 그런 영국의 정신이 오롯이 담겨 있는 것이 영국인들의 의복이며, 그것이 바로 현대 의복인 것이다. … 그런데 독일인들은 뭔가 다르다. 그들은 옷을 미학적으로 입는 것에 집착한다. 그러면서 영국인에게 열등감이라도 느끼는 것처럼 그들의 패션을 비난하는 것으로 자신들의 패션 철학에 대한 자존심을 지키려 애쓴다.◆

조지 브루멜! 남성복의 역사에서 최초의 댄디로 불리는 그는 '위대한 포기(Great Renunciation)'라고 알려진 남성복 변화 운동을 주도하며 근대 남성 복식을 정립했다. 중세 시대 이후 왕족, 귀족, 부르주아 상인 계급들이 스타킹과 레이스를 착용하며 자신들의 권력과 재산을 수컷 공작새처럼 과시할 때, 브루멜은 과감히 과거의 유물을 포기하고 검정색과 새하얀 리넨을 애용하며 기존 남성복의 패러다임을 변화시켰다. 그는 과장된 화려함 대신 무채색으로 이뤄진 절제의 미학을 추구했다. 물론 브루멜이 혈혈단신으로 패션의 프레임을 바꾸는 신화를 썼으

◆ 아돌프 로스, 박정현 옮김(2018), 『잘 입어야 하는 이유』, 12, 23쪽, '현재를 위한 찬사(1908)', '남성 패션(1898)', 에로시스

리라 생각되지는 않는다. 그 증거로 그가 태어나기 이전에 모델로 등장한 수많은 귀족 남성의 초상화가 존재한다.

　　초상화 속 주인공들은 오늘날 전해지는 브루멜의 삽화와 큰 차이가 없는 복장을 하고 있다. 그 배경에는 브루멜의 출생 이전 유럽의 패권이 왕정과 귀족 문화를 근간에 둔 에스파냐와 프랑스에서 산업혁명과 성공회의 나라 영국으로 넘어간 역사적 사건이 있다. 가톨릭이 아닌 개신교를 국교로 삼은 영국이 유럽 대륙보다 외적 검소함과 합리성에 가치를 두고 있었던 것도 영향을 미쳤다. 더욱이 18세기 말 프랑스 혁명 기간 동안 화려한 의복의 귀족들이 단두대에서 형장의 이슬로 사라지며 기존의 귀족적 의복은 더 이상 시대정신에 부합하는 복식 형태로 받아들여지지 않았다. 찰스 디킨스의 장편소설 『두 도시 이야기』 속에서도 나타나듯이 조금의 오해를 샀다가는 시민 혁명군에 의해 심판을 받을 수 있는 분위기였으니 말이다. 프랑스 역사학자 필리프 페로는 프랑스 대혁명 이후 남성복이 대단히 간소화됐다고 언급한 바 있다. 즉 역사의 흐름 속에서 의복 양식도 영국의 간결하고 담백한 형태로 변화할 수밖에 없는 사회적 환경이 조성된 것이다. 그렇게 앵글로 색슨의 옷은 세계로 뻗어나가게 된다.

아메리칸 트래드
American Trad

남성복의 표준을 제시한 영국 남성들은 이전의 사치스럽고 장식적 성향이 다분했던 실크와 벨벳 소재의 옷을 벗어던지고, 견고하고 관리하기 용이한 면과 울을 주로 입었다. 색도 밝은 색보다 침착한 느낌을 주고 오염에 강한 어두운 보라색 그리고 짙은 갈색을 선호했으며, 과장된 실루엣보다 자연스러운 곡선을 추구했다. 통신과 교통의 발달은 대영제국에서 발아한 새로운 남성복 스타일을 도버 해협 건너 유럽으로 발빠르게 전파했고, 대서양 너머 아메리카 대륙 역시 브루멜의 유령으로부터 자유로울 수 없었다.

19세기 제국주의 시대를 거치며 전통적으로 부_富를 축적한 유럽 대륙은 그렇다 치더라도, 영국으로부터 독립해 남북전

쟁까지 겪은 미국에 패션 스타일이 존재했을까 라는 의문 부호가 생길 수 있다. 우리나라만 해도 1945년 광복과 한국 전쟁 이후 생계를 이어가는 데 급급했던 경험이 있으니 당연한 궁금증이다. 그러나 미국은 1790년 이래 방직 공장이 구축되고, 산업 혁명을 거치며 도시화와 산업화가 이미 진행되고 있었다. 키아누 리브스가 전설적 킬러를 연기한 영화 〈존윅〉에 콘티넨털 호텔이라는 이름으로 등장하는 비버 빌딩이 완공된 해가 지금으로부터 100년도 더 이전인 1904년이었다.

　　미국 사학자 앨런 브링클리*Alan Brinkley*는 19세기 중반 이후 미국 경기가 확장되면서 뉴욕을 위시한 일부 대도시를 중심으로 부유층 문화가 출현했다고 주장한다. 노예, 인디언, 비숙련 노동자 그리고 이민자들이 경제 성장의 혜택에서 외면당하는 동안, 산업가와 상인들은 자산가로 성장하며 군락을 이뤄 부촌을 형성하고 폐쇄적 사교 클럽을 조직했다. 유럽에서 건너온 귀족의 후손들과 신흥 자산가들은 길거리의 대중들과 스스로를 구분 짓기 위해 엄격한 격식을 중요시했고, 이런 분위기 속에서 사회 예식은 더욱 발전했다.◆ 당연하게도 격식과 예식

◆　　앨런 브링클리, 황혜성 옮김, 『있는 그대로의 미국사 1』, 휴머니스트

안에는 의복에 대한 기준도 있었다. 실제 동부 부유층의 영애로서 19세기 말 미국 상류층 이야기로 퓰리처상까지 수상한 이디스 워튼의 소설 『순수의 시대』에서도 당대의 사회상을 엿볼 수 있다.

> 한 젊은 숭배자는 그를 놓고 이런 말을 했다. "야회복에 언제 검은 타이를 매야 하고 언제 매지 말아야 할지를 친구에게 말해줄 수 있는 사람이 있다면, 그는 바로 래리 래퍼츠다." 펌프스와 '옥스포드 제' 에나멜가죽 구두 중 무엇을 고를지의 문제에서도 그의 권위라면 토를 달 자가 없었다. … 그러나 부유한 밍고트 가문의 장손과 결혼했고, 딸들 중 둘을 '외국인들', 이탈리아 후작과 영국 은행가에게 출가시켰으며, 갈색 사암이 오후에 입는 프록코트만큼이나 흔했던 시절 센트럴파크 부근의 접근이 어려운 황무지에 연한 크림색 대저택을 지어 자신의 대담성을 과시했다.♦♦

새삼스레 놀랄 일도 아니지만, 소설에서 말하는 옥스퍼드 구두와 프록코트*frock coat*는 해가 지지 않는 나라 영국의 남

♦♦　　이디스 워튼, 송은주 옮김, 『순수의 시대』, 민음사

성복에서 비롯된 표준이다. 심지어 당시는 지구 반대편 일왕의 복장이 소쿠타이에서 서양식 정복으로 변화하는 시기이기도 했다.

한편 열강들이 영국 의복 양식을 모방하는 움직임을 이어가던 가운데, 20세기를 기점으로 개별 국가들의 환경과 가치가 반영된 스타일이 등장한다. 척박하고 을씨년스러운 기후에서 탄생한 영국 의복이 지중해의 태양을 만나 심지를 최소화한 나폴리 슈트를 탄생시켰다. 미국에서는 프로그머티즘과 만나 아메리칸 트래디셔널(Trad)룩을 만들었다. '트래드'라는 명칭에서 유추할 수 있듯이 기존의 영국 남성복에 미국의 정신을 가미한 최초의 전통적 미국 의복 양식이었다. 그 변화의 중심에 미국을 대표하는 의류업체 브룩스 브라더스가 있었다.

1818년에 시작된 브룩스 브라더스는 기성복 대중화의 선구자 그리고 링컨을 비롯한 미국 대통령들의 예복 제조사로서의 명성이 자자하다. 그러나 사회 문화적 영역이 아닌 패션 스타일이라는 측면에서 두각을 나타낸 데는 1901년에 선보인 넘버원 색 슈트*The Number 1 Sack Suit*가 결정적인 영향을 미쳤다.

색 슈트는 전통적 의복 양식으로부터의 독립을 상징한다. 과연 기존 복식과 어떤 차별점이 있기에 이토록 거창한 의미를 부여했을까? 미국을 대표하는 디자인으로 자리 잡은 브

룩스 브라더스의 재킷에는 세 가지 특징이 있다. 첫째, 스리-롤-투 버튼이다. 브룩스 브라더스가 대중적으로 명성을 쌓을 무렵 미국에서는 스리 버튼 재킷이 일반적이었는데, 때마침 투 버튼 재킷의 유행이 도래한다. 당시 트렌드에 맞춰 새로운 재킷을 구입하기 힘들었던 학생들은 최상단의 단추를 채우지 않고 풀어둔 채로 재킷을 걸치곤 했다. 브룩스 브라더스는 그 모습에서 영감을 받아 오늘날 스리-롤-투 버튼으로 전해지는 재킷을 고안해냈다.◆

둘째, 군대에서 유래된 현대 남성복 상의가 각 잡힌 어깨를 강조한 반면, 색 슈트는 일상에서 자연스럽게 입을 수 있는 자연스러운 어깨*natural shoulder*를 강조했다. 셋째, 재킷 전면부의 다트를 제거해 허리선을 쌀자루처럼 평퍼짐하게 만듦으로써 특정 체형에 구애받지 않고 누구나 쉽게 입을 수 있는 옷을 제작했다. 맞춤옷이 일반적이던 시대에 의류 매장 옷걸이에서 바로 입어보고 손 쉽게 구매할 수 있는 기성복, 문자 그대로 오프더랙*off-the-rack*을 대중화할 수 있는 계기였다.

사실 브룩스 브라더스의 특징으로 소개한 세 가지 요소

◆　　브룩스 브라더스 홈페이지 내용 참조

는 그 자체가 새롭거나 특별한 게 아니다. 이미 유럽에서도 소개되고 예전부터 활용된 바 있었다. 그러나 각기 다른 디테일이 조합되면서 전례 없는 형태가 탄생했다. 고작 재킷 하나에 왜 이 호들갑이냐고? 단언컨대 나를 비롯해 이 책을 읽는 독자라면 라펠 위 스티치 너비 1센티미터, 바지 기장의 미세한 차이에도 환호하거나 탄식할 사람들이다. 그리고 그런 섬세한 취향의 소비자들은 어느 시대에나 존재해왔다.

색 슈트가 트래드의 전부는 아니었다. 미국 신사들은 영국 복식에서 보편적으로 사용되던 서스펜더suspender 대신 벨트를 사용했고, 바지의 버튼을 편리한 지퍼로 교체한다. 브룩스 브라더스가 영국 출장에서 영감을 받아 내놓은 옥스퍼드 버튼다운 셔츠 역시 20세기 직전 1896년에 등장한다.

여기서 한 가지 명쾌하지 않은 부분이 있다. 오늘날 색 슈트는 아이비스타일의 상징으로 여겨진다. 그런데 1900년대를 아이비스타일이 아닌 트래드 시대라고 부르는 이유는 무엇일까? 사실 다수의 현지 패션 종사자들도 이 차이를 구분하지 못할뿐더러 상호 대체 가능한 장르라고 말하기도 한다. 결론적으로 말하자면, 소비자가 누구였고, 무엇을 보여주기 위한 스타일이었는지가 결정적인 차이다.

브룩스 브라더스가 역사에 길이 남을 재킷을 시장에 선

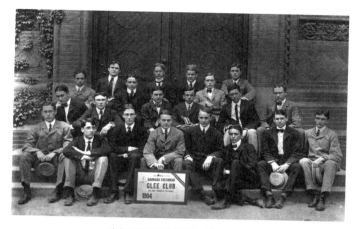

하버드대학교 재학시절의 프랭클린 루즈벨트 대통령(앞줄 좌측 세번째)
©Getty Images/게티이미지코리아

보이기는 했어도 당시에는 특정 스타일보다 개별 품목 단위로 소비가 이뤄졌다. 1980년대 뉴욕 패션기술대학교*Fashion Institute of Technology* 졸업 후 브룩스 브라더스 테일러링 사업부를 거쳐 현재는 제이프레스USA♦ 총괄 대표이사로 근무하는 로버트 스퀼라로*Robert Squillaro*가 바라본 트래드는 다음과 같았다.

♦ 제이프레스는 1980년대 일본 기업 온워드 카시야마*Onward Kashiyama*에 인수된 이후 제이프레스 오리지널스*J. Press Originals*와 제이프레스 USA 두 개 라인으로 운영 중이다. 오리지널스는 전통적인 디자인에 현대의 특징을 가미한 반면, USA는 과거의 전통적 패턴과 디자인을 고수한다.

트래드와 아이비스타일을 명쾌하게 정의 내리기는 쉽지 않습니다. 다양한 사람들이 두 장르에 대한 해석을 하고 일정 부분 수렴하는 내용이 있지만, 결국 최종적 합의에 다다르지 못하죠. 이렇듯 두 스타일에 대한 이미지와 정의는 혼재되어 있는데, 아무래도 패션이라는 장르가 주관적일 수밖에 없기 때문인 것 같습니다. 그럼에도 불구하고 제가 바라보는 두 스타일의 차이를 이야기해보자면 우선 트래드는 20세기 초 영국 복식의 영향을 받고 시작했습니다. 그리고 무엇보다도 미국인에게 트래드는 특정 시대와 스타일을 초월하는 개념입니다. 트래드 없이는 아이비스타일 그리고 프레피룩도 존재할 수 없는 거죠. 그러니까 이미 당시 20세기 초 오늘날 미국 의복의 상징이라고 부를 수 있는 요소들이 전부 등장했어요. 트위드, 셰틀랜드 울, 옥스퍼드 원단, 재킷의 풍성한 실루엣, 버튼다운 셔츠 그리고 레지멘탈 타이 전부 이때 소개됩니다. 반면, 트래드를 기반으로 등장한 아이비스타일은 1920년대 후반 이후 대학생들을 주축으로 소비됐습니다. 50년대에서 60년대 중반까지 이르는 아이비스타일 전성기 시절에는 기존 캠퍼스의 학생들을 넘어서 전국의 미국인에게 유행이 확산됐습니다. 외적으로는 트래드보다 한층 더 스포츠적 요소가 가미된 특징을 꼽을 수 있습니다.

정리해보면 오늘날 편하게 트래드라고 부르는 아메

리칸 트래디셔널은 기존 영국 신사들의 복장에서 출발해 이후 1930년대에 본격적으로 수용되는 아이비스타일 도입 전까지의 과도기 기간에 발전한 스타일이다. 외관상으로는 오늘날 우리가 생각하는 포멀웨어의 전형을 나타내며, 초창기 아이비스타일과는 다르게 특정 계층에서 소비한 것이 아니라 불특정 다수가 애용했다. 아이비리그라는 단어가 탄생하기도 이전인 20세기 초 미국 표준 남성들의 복장인 셈이며, 이후 아이비스타일이 발아하는 데 바탕을 마련한 씨앗인 셈이다. 1904년 하버드대학교 신입생 시절 계단에 걸터앉은 프랭클린 루스벨트 대통령과 그의 급우들의 모습을 떠올리면 될 것 같다.

위대한 개츠비와 광란의 20년대

흔히 미국의 역사가 길지 않다고 말한다. 물론 그리스, 로마 혹은 중국에 비할 바는 아니지만, 대항해 시대에 크리스토퍼 콜럼버스가 신대륙을 발견한 지도 어느덧 500년인데 마냥 어린 아이 취급하는 것도 우스운 일이 아닌가 싶다. 그런 미국의 역사에서 가장 역동적인 시기는 '광란의 20년대(Roaring 20's)'라고 불리는 1차 세계 대전 이후 10년의 시간이다.

유럽 열강들이 패권을 두고 각축을 벌이는 동안 가장 큰 수혜를 본 국가는 미국이었다. 신대륙은 전쟁의 직접적인 피해 없이 연합군의 군수 창고 역할을 하며 쉴 틈 없이 공장을 가동했다. 실제 그 무렵 세계 자동차 생산량의 85퍼센트를 미국에서 차지할 정도였다. 실업률은 낮아지고, 기술은 성장하는

데다 전쟁 특수로 인해 유럽의 자본이 밀려들어온 결과, 미국인의 평균 소득은 순식간에 두 배 이상 늘어난다. 바로 기축 통화가 영국의 파운드에서 미국 달러로 바뀌는 패권의 전환기이며, 뉴욕 맨해튼의 마천루가 높아지는 시기다.

또한 문화적으로는 경기 호황을 누리는 북부의 일자리를 찾아 남부를 떠난 흑인들이 재즈를 갓 태동시킨 시기다. 상상이 안 된다고? 레오나르도 디카프리오가 주연한 영화 〈위대한 개츠비〉에 등장하는 웅장한 저택과 파티를 생각해보자. 윌.아이.엠*WILL. I. AM*의 음악 대신 당대 재즈 뮤지션의 연주가 응접실을 채웠을 거라고 상상해도 큰 차이는 없을 것이다. 실제로 미국 전역에서 찰스턴 춤이 유행했고, 흑백 사진 속 이름 모를 청춘 남녀의 복장도 영화 속 그것과 큰 차이 없었으니까.

의류 제조 업체가 20세기 초 색 슈트를 소개하며 트래드의 기틀을 마련했다면, 1920년대 이후 아이비스타일의 유행을 주도한 것은 일부 젊은 소비자들이었다. 바로 하버드, 예일 그리고 프린스턴대학교 학생들이 그 주인공이다. 그들의 강의실, 체육관, 사교클럽 그리고 댄스홀에서 아이비스타일이 탄생했다. 그중에서도 당시 프린스턴대학교는 앞으로의 북아메리카 남성복 유행의 흐름을 확인할 수 있는 런웨이라고 불렸다. 미국의 전설적 잡지 「라이프」에서는 여성 패션계에 파리가 있

다면, 대학생들에게는 프린스턴이 있다고 말할 정도였다.

　　도대체 왜 그렇게 대학생들의 옷차림에 열광한 것일까? 네바다대학교에서 20세기 초 패션을 강의하는 데어드레 클레멘테*Deirdre Clemente* 교수는 박사 학위 논문◆에서 1920년대 대학생들에 대한 사회 전반의 인식과 분위기를 언급한다. 대학교 미식축구 경기는 미국 전역이 주목하는 행사였고, 1925년에는 '컬리지어트*Collegiate*'라는 가요가 나올 정도로 대학생 친화적인 분위기가 조성됐다. 영국으로부터 독립한 이후 최초로 그들을 추월할 정도로 성장한 결과, 사회 전반적으로 자부심과 승리 의식이 고취된다. 그중에서도 어떤 세대보다도 자신감이 넘치고 과거 세대들과 달리 적극적으로 자신들을 표현하는 대학생 청춘들은 자연스레 선망의 대상이 아니었을까. 20세기 초를 대표하는 일러스트레이터 레이엔데커*J. C. Leyendecker*의 '애로우맨' 광고 삽화에도 주인공은 앳된 얼굴의 학생이니 말이다.

　　기껏해야 약관의 청년들이 무슨 구매력이 있어서 옷들을 소비했냐고? 우리의 근현대사를 생각하면 상상하기 어려운 일이지만, 역동의 1920년대를 산 미국 청년들에게는 특별한 일

◆　Deirdre Clemente, 「The Collegiate Style: Campus Life and the Transformation of the American Wardrobe, 1900-1960」, 2010

이 아니었던 듯하다. 특히나 동부의 유서 깊은 대학 가운데서도 경제적으로 최소 중산층 이상의 출신 배경과 정치, 사회, 문화적으로 보수적 성향을 지녔던 프린스턴대학교의 학생들이라면 말이다.** 이런 내용은 스콧 피츠제럴드의 첫 장편 소설 『낙원의 이편』에서 확인할 수 있다. 피츠제럴드 자신이 프린스턴에서 수학했으며, 법조계 명가의 영양을 배우자로 맞이한 사실에서 고전 문학 속 블레인 가족의 삶이 현실과 동떨어진 환상 속 이야기는 아닐 것이라고 짐작된다.

소설 속 주인공을 둘러싼 배경을 요약해보면 다음과 같다. 주인공 에이머리 블레인은 미국 미네소타의 부잣집에서 태어났다. 1890년대 말 휴가 차 이탈리아 여행을 계획할 정도의 집안이다. 그의 아버지 형제들은 시카고 증권 브로커이고, 어머니는 소싯적 유럽에서 유학한 영애다. 소비 수준을 보면 1910년대 당시 화폐 기준으로 연 11만 달러를 지출하는 정도다. 현재 환율 기준으로 단순 계산해도 이미 한화 1억 3천만 원 수준인데, 인플레이션을 감안하면 약 280만 달러, 한화로

** 오늘날 프린스턴대학교는 가장 진보적 성향의 대학교로 손꼽히지만, 과거에는 보수적인 성향으로 유명세를 떨쳤다. 오죽하면 프린스턴대학교를 북부에 있는 남부식 엘리트 교육 집단이라고 이야기할 정도였다고 한다.

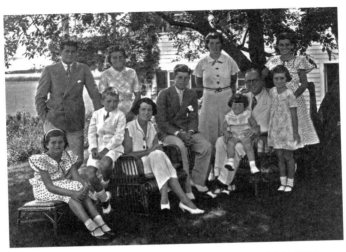

가족들과 함께한 유년기 시절의 케네디 대통령. 1930년대. ©Getty Images/게티이미지코리아

는 34억 원에 이른다. 에이머리의 아버지가 변고로 사망할 당시 그의 집에 남아 있던 재산은 50만 달러, 오늘날 기준으로 약 160억 원이다. 하지만 에이머리의 어머니는 자식을 위해 충고를 남긴다. "사람이란 무슨 일을 하고 싶어도 돈이 없으면 아주 평범하고 시야가 좁아지는 법이다. 그래도 아직은 우리가 너무 낭비만 하지 않으면 뭐든 할 만큼은 있다."

이처럼 막대한 부를 누리던 환경에서 성장한 1920년대 아이비리거의 스타일은 두 앵글로 색슨 국가 간의 상호 동

경 속에서 탄생한다. 부드러운 어깨선과 직선의 허리가 강조된 색 재킷 그리고 옥스퍼드 원단에 버튼이 달린 부드러운 곡선의 셔츠 칼라가 기본이었다. 여기에 그들이 흠모해 마지않던 영국 유한계급 옷차림의 색채를 더했다.

그 중심에는 윈저 공이 주도한 소프트 드레스 열풍이 있었다.♦ 윈저 공은 명실상부 당대 스타일의 아이콘이었다. 상류층의 레저인 크리켓·골프·조정 운동복 혹은 잉글랜드 전원田園이 담긴 트위드재킷과 포멀웨어와의 결합을 시도했다. 미국 청년들은 대중의 복장 캐주얼화를 이끈 영국의 로맨티스트 왕족에 열광했다. 윈저 공이 즐기던 페어아일 스웨터*fair isle sweater*, 아가일 체크*argyle check*는 1920년대 이래로 아이비스타일에서 빼놓을 수 없는 아이템으로 자리 잡았다. 물론 조정 선수들이 입던 블레이저나 캐주얼한 화이트 벅스 구두 역시 빼놓을 수 없다.

대문호 피츠제럴드 역시 해가 지지 않는 나라의 그늘에

♦　에드워드 8세*Edward VIII, 1894-1972*. 왕위보다는 사랑을 선택해 즉위 1년 만에 퇴위한다.
　　20세기 초 스타일의 아이콘이었으며, 특히 아이비스타일과는 상호 보완적인
　　관계였다. 먼저 영향을 준 것은 미국이었다. 캐주얼하고 스포티한 미국 의류에
　　윈저 공은 흥미를 보였고, 실제 그의 하의 맞춤복은 미국인 테일러가 담당했다고
　　한다. 다소 투박했던 미국 스타일에 윈저 공의 입김이 들어간 후, 미국 아이비리그
　　대학생들은 다시 그의 룩을 모방한다.

서 벗어날 수 없었다. 헤밍웨이는 자신의 저서에서 영국 근위대 복식의 패턴을 모방한 액세서리로 한껏 꾸민 피츠제럴드의 드레스 코드에 당황하는 모습을 보이기도 한다. 그리고 이 모든 것이 20세기 초 브룩스 브라더스 주도로 탄생한 트래드라는 새하얀 도화지 위에 스케치됐다.

> 피츠제럴드는 그와 잘 어울리는 브룩스 브라더스 양복에 버튼다운 셔츠를 입고 있었으며, 영국 근위병들이 매는 넥타이를 매고 있었다. 당시 파리에는 영국인이 많았고, 그중에는 딩고 주점에 들락거리는 사람이 꽤 있었으므로 나는 어쩌면 그에게 그 타이에 대해 귀띔해주는 편이 좋을지도 모르겠다고 생각했다.◆ 하지만, 다시 생각해보니 그것은 내가 상관할 일이 아니어서 아무 말 없이 그를 계속 관찰했다. 나중에 밝혀졌지만, 그는 그 넥타이를 영국이 아니라 로마에서 샀다.◆◆

초기의 아이비스타일은 미국 역사 최대 호황기인 1차

◆ 데이비드 코긴스의 『맨 앤 스타일』에서도 언급되지만 영국에서 레지멘탈 스트라이프는 특정 학교 혹은 사교회를 상징했다. 헤밍웨이 관점에서는 영국에서 성장하지 않은 피츠제럴드가 근위대가 착용하는 타이를 매는 것은 자칫 조롱거리가 될 것이라고 생각했던 것 같다.

◆◆ 어니스트 헤밍웨이, 주순애 옮김, 『파리는 날마다 축제』, 161-163쪽, 이숲

세계 대전 이후의 1920년대 북동부 연안의 대학교 캠퍼스에서 꽃피웠다. 그러나 당시만 하더라도 패션이 대중적으로 확대되기보다는 배타적으로 소비되던 시기다.♦♦♦ 그 중심에 있던 소수 특권 계층 학생들은 성인이 된 이후로도 생계를 위한 경제 활동을 하기보다는 학문을 연마할 수 있는 기회가 있으며, 대서양 너머 구대륙의 스포츠를 비롯한 사회 문화 소식에 밝았다. 그 덕분에 실용주의라는 미국적 가치관에 귀족주의 색채가 짙은 영국의 정체성이 뒤섞일 수 있었다.

물론 산이 높으면 골이 깊다는 말이 있듯이, 천정부지로 성장하던 미국의 '광란의 20년대'는 1929년 대공황을 맞으며 막을 내린다. 하지만 유독 아이비스타일의 경우 빈티지 시장으로 흘러들어가 계속해서 활성화되었다. 가령 20세기 초반에 제작된 낡디 낡은 브룩스 브라더스와 제이프레스 제품은 오늘날에도 웃돈을 얹은 채 거래가 된다. 추측건대 대공황 직전 유행했던 아이비스타일을 고수하던 누군가가 해진 옷을 수선하고 또 수선해 입다가 동생에게 물려주던 모습이 단초를 제공한 것은 아닐까? 기업이 도산하고, 실업률이 치솟는 세상에서 새로

♦♦♦　　브루스 보이어, 김영훈 옮김, 『트루 스타일』, 푸른숲

운 옷을 구매하기보다는 닳고 닳은 스웨터에 엘보 패치를 붙이고, 목이 해진 버튼다운 셔츠를 수선해 입었을 테니 말이다.

　이후로 사회가 역경을 딛고 발전해가면서 함께 버텨내고 이겨낸, 세월이 깃든 옷이 주는 단단한 멋이 자연스레 경년 변화하는 옷에 대한 인식을 긍정적으로 만들지 않았을까. 심지어 친애하는 브루스 보이어는 새것보다는 낡은 것이 좋다는 점을 기억하라고 하지 않았던가.

팍스 아메리카나와
치노팬츠

1929년 뉴욕 월스트리트 증권거래소를 덮친 대공황의 그늘은 미국을 넘어 전 세계로 확산된다. 주가는 폭락하고 실업률은 치솟았으며 불안감으로 위축된 소비 심리는 기업을 도산시켰다. 지금까지도 불황의 원인을 콕 짚어 말하기 어려울 만큼 동시다발적인 문제였고, 사회적 혼란과 경제적 불안감 속에서 민족주의와 전체주의 정부가 등장했다. 독일의 히틀러, 이탈리아의 무솔리니가 정권을 잡았고 일본의 군국주의가 확산되기 시작한 것이다. 결국 1차 세계 대전이라는 악몽에서 깨어난 지 불과 20년 만에 2차 세계 대전이 발발했다.

6년 동안 진행된 2차 세계 대전의 승자 미국은 세계 패권을 장악한다. 바야흐로 미국이 주도하는 세계 질서의 시대,

즉 팍스 브리타니아 이후 팍스 아메리카나의 개막이었다. 그러나 당시 승리를 목전에 둔 루스벨트 행정부에는 새로운 고민이 있었다. 종전 이후 예정된 전쟁 영웅들의 귀향 문제였다. 이미 1차 세계 대전에 참전했던 영웅들이 사회 적응에 문제를 겪고 있었던 바, 유럽과 태평양 전선에 배치됐던 수많은 용사들이 일시에 돌아온다면 사회 전반에 막대한 여파를 미칠 것이 분명했다. 뉴딜 정책과 전쟁 특수 덕분에 경기는 가까스로 회복 국면으로 돌아섰지만, 노동 시장의 급격한 공급 과잉은 또다시 실업률과 불황을 초래할 수 있다는 공포를 주기에 충분했다. 그런 배경에서 도입된 정책이 바로 지아이빌 G. I. Bill, 즉 제대군인지원법이었다.

1980년대 후반에서 1990년대 초반의 유년기를 보낸 남성이라면 손바닥만 한 군인 장난감 피규어와 미군 방송 AFKN에서 방송되던 만화 영화를 떠올릴 것이다. 바비 인형의 대항마로서 소년들을 위해 제작된 지아이조 G.I. Joe 다. 지아이 G.I. 는 정부 지급품(government issued)을 의미하지만, 1차 세계 대전 전후로 미군 자체를 의미하는 용어로 사용된다. 즉, 지아이빌은 퇴역 군인들을 위한 제반 법률로서 국가를 위해 봉사한 2차 세계 대전 참전 용사들에 대한 사회 보장 제도였다. 취업이 어려운 퇴역 군인에게는 오늘날 물가 기준으로 매주 200달러를 취

업 지원금으로 지급했고, 채용 상담 및 지원 창구를 상시 운영
했다. 또한 안정적으로 정착할 수 있도록 저금리의 주택 담보
대출을 제공했으며, 건강 관리를 위한 전용 병원을 설립하기도
했다.

　　대학교 학비 지원과 같은 고등 교육 혜택을 통해 재사
회화를 돕는 지원책도 마련됐다. 이러한 정책의 주 목적은 퇴
역 군인들의 사회 복귀 시간을 늦춤으로써 노동 시장의 부담을
연착륙시키는 것이었다. 실제로 1900년도 미국 청년의 대학교
진학률은 4퍼센트에 불과했는데, 1950년대에 이르면서 30퍼
센트까지 증가한다.◆ 또한 1947년도에는 전체 대학 입학생의
49퍼센트를 퇴역 군인이 차지하게 된다.◆◆ 일각에서는 지아이
빌의 영향으로 미국 대학 교육의 질이 하락했다고 말하기도 한
다. 하지만 피터 드러커와 존 스틸 고든 같은 경제학자들은 지
아이빌 덕분에 미국의 중산층이 두터워졌으며, 그들의 존재가
곧 미국이 부의 제국으로 발돋움할 수 있었던 성장 동력이라고
말할 정도다.

◆　　　「120 YEARS OF AMERICAN EDUCATION」, US DEPARTMENT OF
　　　EDUCATION, 1993
◆◆　　「G.I.Bill」, HISTORY CHANNEL, 2010

하버드대학교 학생들. 1964년 ©Getty Images/게티이미지코리아

2차 세계 대전 중 해군으로 복무한 조지 H. W. 부시 전 대통령과 배우 폴 뉴먼은 종전 후 각각 예일대학교, 캐니언컬리지에 입학한다. 또 한국 전쟁 당시 육군에 징집된 영화감독 클린트 이스트우드는 로스앤젤레스시티대학교에서, 버락 오바마 전 대통령의 외조부인 스탠리 던햄은 버클리대학교에서 각각 수학한다. 모두 지아이빌의 수혜자들이다. 유명인사들뿐만 아니라 전역 후 생계 고민을 해야 했던 수많은 청년들이 지아이빌 덕분에 고등 교육의 기회를 받고 캠퍼스로 향할 수 있었

다. 그런 젊은이들에게 익숙한 옷은 군 복무 기간 내내 그들의 몸을 사막의 지열과 북해의 칼바람으로부터 지켜주던 치노팬츠와 더플코트 같은 군수품이었다.

한편 전쟁 기간 내내 지속적으로 생산되던 군수품들은 종전을 맞으며 잉여 군수품으로 전락하고 만다. 지아이빌 수혜 계층으로서는 저렴한 가격에 비해 품질이 좋을 뿐만 아니라 익숙한 물품들이니 손이 가는 게 당연했을 것이다. 그렇게 밀리터리아*militaria*는 대학 교정에서 미국의 실용주의와 영국 귀족주의에 자연스레 녹아들어갔다. 여기에 G. H. 바스*G. H. Bass*가 노르웨이를 방문했을 때 착안해 만든 최초의 페니로퍼 위준*Weejun*이 시장에 소개되면서 오늘날 자연스럽게 떠올리는 아이비스타일의 전형이 완성된다. 바로 색 재킷, 레지멘탈 타이*regimental tie*, 크리켓 니트*cricket knit*, 치노팬츠 그리고 페니로퍼다. 1950년대 말미국 사회에서 자리 잡은 아이비스타일이 21세기에 다시 부활하는데 촉매제 역할을 한 스타일북 『테이크 아이비*Take Ivy*』속 모습은 그렇게 완성됐다.

1950년대는 아이비스타일의 전성기로 회자된다. 전성기라고 평가받는 이유는 스타일 자체가 정립되기도 했지만, 동시에 대중적으로 확산되는 시기였기 때문이다. 소수 엘리트가 기존 아이비스타일의 소비 주체였다면 이제 퇴역 군인, 고

등학생에게까지 아이비스타일이 확산됐다. 이와 관련해 지난 2012년 뉴욕 패션기술대학교에서는 '아이비스타일'이라는 주제로 전시회를 열었다. 이 자리에서 1950년대 아이비리그 대학 가운데 하나인 다트머스대학교에서 수학한 리처드 프레스는 당시 강의실과 도서관을 돌아다니던 학생들이 너나없이 블레이저와 타이를 착용하고 있었다고 말한다. 흑백 사진 속에 담긴 청년들의 반듯한 모습을 보고 있으면 지금과는 달리 클래식하고 점잖게 보인다. 그러나 당시의 아이비스타일은 전통적 슈트 차림보다 캐주얼하고 스포티한 옷차림이자 최신 유행(cutting-edge) 스타일로 인식됐다. 어쩌면 수업에 들어가기 위해 갖춰야 하는 최소한의 복장이었을 것이다. 앨런 플러서도 당시의 미국 청년들이 역사상 가장 우아하게 캐주얼 의류를 소화할 수 있었다고 말한다. 아이비스타일의 전성기를 경험한 또한 명의 멘토인 브루스 보이어 역시 이미 대학교에 입학하기 전부터 아이비스타일을 탐닉했으니 말이다.

한마디로 아이비스타일은 현대 남성복 가운데 유구한 역사성을 지니고 지금까지 명맥을 유지하고 있는 거의 유일한 장르다. 회색 슬랙스*slacks*에 검정색 페니로퍼를 신고 있는 푸른 눈의 폴 뉴먼, 미국의 치노팬츠에 보트슈즈를 즐겨 신던 영원한 연인 존 F. 케네디 대통령, 영화 〈회색 정장을 입은 사나이*The*

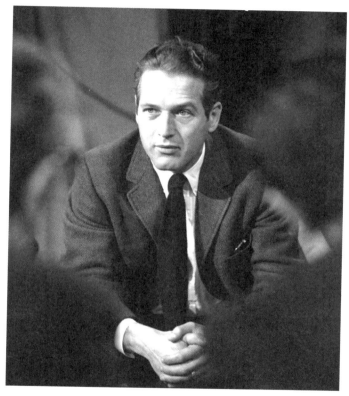

버튼다운 셔츠를 입은 폴 뉴먼. 1963년 ©Getty Images/게티이미지코리아

Man in Grey Flannel Suit〉에서 미국 중산층 남성의 전형을 연기한 그레고리 펙의 스타일도 모두 70여 년 전, 아이비스타일의 울타리 안에서 탄생해 지금까지도 패션의 아이콘으로 기록되고 있다.

지난 십수 년간 불꽃같이 달아오른 적은 없어도 우리 곁에는 늘 아이비스타일이 있었다. 만약 당신이 옥스퍼드 셔츠, 폴로 피케 셔츠*pique shirt* 그리고 볼드한 뿔테까지 갖춘 아이비스타일이나 프레피룩으로 입는다면, 주변에서는 당신을 유행에 특별히 뒤처지거나 앞선다고 핀잔을 주기보다 깔끔하다거나 준수한 옷차림을 유지하는 사람으로 인식할 것이다. 수년이 지난 후 사진을 보아도 부끄러워질 확률을 크게 낮춰준다. 이것이 바로 아이비스타일의 미학이다. 아이비스타일이야말로 전통과 캐주얼 사이의 절묘한 줄타기를 통해 절제된 자연스러움을 드러내는 패션 스타일이기 때문이다.

마일스톤, 마일스 데이비스

코로나바이러스가 창궐한 2020년은 미래에 어떻게 기억될까? 오늘에 대한 평가는 후대 사학자들이 하겠지만, 지난 한 세기 동안 팍스 아메리카나라는 슬로건 아래 21세기의 유일한 제국이라고 자평해온 미국의 민낯이 드러난 한 해로 기록될 것이라 추측해본다. 전 세계는 미국이 전대미문의 전염병에 신음하는 모습 자체보다도 트럼프 행정부의 무질서한 대응과 그에 따른 사회 혼란 속에서 고통 받는 취약 계층의 모습에 충격을 받았다.◆

◆ 미국질병통제예방센터(CDC)의 2020년 8월 18일 발표에 따르면 미국 내 흑인의 코로나바이러스 발병률과 사망률은 백인 대비 각각 2.6배, 2.1배 높다.
추가로 2021년 3월 자료에 의하면 백인의 백신 접종 비율은 흑인과 히스패닉 대비 최소 두 배 이상 높은 것으로 밝혀졌다.

또 조지 플로이드 사망 사건을 통해 그동안 미국 사회 내부적으로 곪아 있던 인종 갈등의 단면을 다시 한번 확인할 수 있었다. 한 흑인의 죽음은 지구촌을 들끓게 했고 "흑인의 목숨도 소중하다(Black Lives Matter)" 운동을 일으키며 일파만파 확산됐다. 이러한 움직임이 전 세계인에게 지지받을 수 있었던 이유는 갈등의 주 원인이 사회 구조 문제에 있다는 공감대가 있었기 때문일 것이다. 한때 미국 내에서 노예 제도가 공식적으로 존재했던 만큼 인종 갈등에 따른 논란은 역사와 함께 실재해왔다.

역설적이게도 오늘날 미국 내 인종 간 경제적 불평등의 기원을 앞서 언급한 지아이빌에서 찾을 수 있다. 미국은 1944년에 도입된 선진적 사회 보장 제도인 지아이빌을 통해 중산층을 구축했고, 오늘날 전 세계 최대 강대국으로 성장한다. 하지만 눈부신 경제 성장 뒤편에는 그늘진 곳이 있기 마련이다. 복지와 관련된 법안이었지만 많은 아프리카계 미국인은 그로 인해 계층 이동의 사다리를 빼앗기게 되었다. 말인즉, 군 복무를 마친 모든 예비역이 국가의 혜택을 받을 수 있는 것은 아니었다.

지아이빌을 통해 정부의 지원을 받으려면 훈공을 쌓고 명예 제대(honorable discharge)를 해야만 했다. 문제는 전쟁에서

공적을 쌓을 수 있는 전투병과 간부 중 절대다수가 백인이라는 점이었다. 백인과 동일한 마음으로 국가의 부름에 응한 100만 명의 흑인들은 독일 나치 혹은 일본 제국주의자들에 맞서 전장에서 싸우기보다는 자국 백인 군인들을 후방에서 지원하는 역할 정도밖에 하지 못했다. 심지어 공식적으로 미군 내 인종에 따른 차별(segregation, 인종별 부대 편성, 특정 보직 배제)이 존재했으며, 이는 전쟁이 종료된 1948년에야 비로소 철폐됐다. 즉, 현실의 편견과 역경을 딛고 명예 제대를 한 소수의 흑인들만이 겨우 지아이빌의 생활 안정 프로그램의 혜택을 받을 수 있었다.

　　지아이빌을 통해 제공하는 주요 혜택으로는 앞서 언급한 교육비 지원 외에도 취업 연계 그리고 주거(mortgage loan) 지원이 있었다. 하지만 여기에도 또 다른 종류의 차별이 흑인 용사들을 기다리고 있었다. 학비 지원을 받아 대학에 가더라도 전체 입학생의 95퍼센트는 흑인 전용 대학에서 학위를 취득해야 했다. 흑인 전용 대학이라는 개념이 생소하겠지만, 오늘날까지도 미국 내 대학에 인종별 쿼터 제도가 암암리에 존재한다. 정부의 취업 연계 혜택도 고숙련 업무보다는 단순 노동 집약적 직무 위조로 알선하고 취업시키는 방향으로 이뤄졌다.

　　주택을 구입하는 데도 불평등은 존재했다. 무엇보다 대출을 받는 것 자체가 하늘의 별 따기였다. 실제로 미국 북동부

지역의 뉴욕과 뉴저지에서 6만 7,000명이 지아이빌의 수혜를 받은 가운데, 동일한 혜택을 받은 유색 인종은 불과 100명 남짓이었다고 한다.♦ 결과적으로 중산층에 편입돼 경제 성장의 허리 역할을 수행한 다수는 백인 가정이었다. 같은 시기 흑인 가정은 경제적 성장이 불가능했다. 그로 인해 인종 간 빈부 격차는 1950년대 이후 급격하게 확대된다. 철저히 배제된 사회 제도와 부의 불균형적 재분배에 의해 흑인들은 빈곤을 대물림하게 된 것이다.

　　아이러니하게도 차별과 불균형으로 점철된 현실과는 달리 패션에 있어서 만큼은 아프리카계 미국인들은 미국 중산층의 아이콘과 같은 아이비스타일 혹은 프레피룩의 주 고객으로 성장했다. 1980년대 랄프 로렌을 향한 뉴욕 브루클린 갱단♦♦의 구애는 여전히 회자되는 사건이며, 1990년대 우탱클랜*Wu-Tang*

♦　　Erin Blakemore, 「How the GI Bill's Promise Was Denied to a Million Black WWII Veterans」, HISTORY CHANNEL, 2019
♦♦　1988년 뉴욕 브루클린 브라운스빌에서 형성된 갱단 로라이프*Lo-Lifes; Polo-Lifes*는 랄프 로렌 상점 및 백화점에서 제품을 '훔치며' 머리끝부터 발끝까지 폴로 룩을 완성했고, 이후 이들의 스타일이 1990년대 초반 힙합 아티스트에 영향을 미친다. 훗날 그들은 자신들이 처한 현실에서는 랄프 로렌이 강조하는 아메리칸 드림을 이룰 수 없었기에, 훔칠 수밖에 없었다고 말한다.

Clan *** 과 나스*Nas*를 위시한 래퍼들의 프레피룩 스타일링 역시 빼놓을 수 없다. 2000년대 초반에는 랄프 로렌의 또 다른 아이콘 폴로 베어가 나이키 에어 조던만큼 인기가 많았다. 카녜이 웨스트가 대표적인 예다. 그는 랄프 로렌에 대한 오마주로서 「그래주에이션*Graduation*」 앨범 커버에 폴로*polo*의 상징인 곰돌이 캐릭터를 그려 넣었고, 폴로 베어 스웨트 셔츠*sweat shirt*를 입고 공연하는 모습을 선보이기도 했다.

2020년대에 이르러서는 경쾌한 분위기와 원색 계통의 과감한 컬러를 매치해 스트리트웨어와 프레피룩의 하이브리드 격인 네오 프레피*Neo Preppy*룩을 만들어가고 있다. 하지만 흑인들이 미국의 전통적 캐주얼 옷차림을 처음 알게 된 배경은 백인들과는 사뭇 달랐다. 소수 특권 계층을 중심으로 시작된 아이비스타일이 지아이빌이 발효된 이후 캠퍼스 문화 속으로 스며들었지만, 대부분의 흑인들에게는 여전히 대학의 문은 높은 장벽이었다. 그들이 아이비스타일을 접할 수 있었던 계기는 대학 캠퍼스 옆자리의 교우가 아니었다. 바로 대중매체에서 만

*** 우탱클랜 데뷔 앨범 「Enter the Wu-Tang, 36 Chambers」의 수록곡인 'Can It Be All Simple'의 뮤직비디오 속 래퍼 락원*Raeckwon*이 착용한 폴로 랄프 로렌의 윈드브레이커*windbreaker*가 힙합 아티스트와 폴로의 첫 만남으로 기록된다.

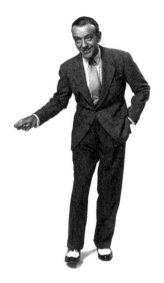

20세기 초 빼어난 춤 솜씨만큼이나 멋쟁이로 명성이 자자했던 배우 프레드 아스테어
©Getty Images/게티이미지코리아

나는 음악인과 할리우드 배우들의 이미지를 통해서 아이비스타일이라는 새로운 스타일을 접하게 되었다. 재즈 뮤지션 마일스 데이비스는 바로 이 모든 역사를 관통하는 시발점이자 상징이다.

 흑인 재즈 뮤지션이라고 하면 왠지 가난이 연상되는 예술가로 지레짐작할 수도 있지만 마일스 데이비스는 아니었다.

치과의사인 아버지와 교사인 어머니 사이에서 유복하게 태어났고, 어려서부터 음악뿐만 아니라 복식에 대한 관심과 조예가 깊었다. 그의 우상은 프레드 아스테어와 캐리 그랜트였다. 1940년대에는 자신의 취향에 맞지 않는 주트 슈트*zoot suit*◆를 입고 공연장에 오르기도 했지만, 이내 아이비스타일로 눈을 돌리게 된다.

그 배경에는 1950년대 중반 미국을 대표하는 전설적인 아이비스타일 의류 매장 앤도버숍*Andover shop*의 대표 찰리 데이비슨*Charlie Davidson*과의 만남이 있었다. 재즈 애호가이자 아이비스타일 신봉자인 그 덕분에 데이비스는 색 슈트를 다시 입기 시작했다.◆◆ 데이비스는 왜 그의 제안을 받아들였을까? 찰리 데이비슨은 당시를 술회하며 기존 재즈 뮤지션들과의 차별화를 원했던 데이비스의 성향을 언급한다. 그 무렵 대부분의 스윙 밴드는 턱시도를 입는 게 당연한 분위기였다. 특히 디지 길레스피를 위시한 비밥 재즈 연주자들은 더블 브레스티드 슈트*double-breasted suit* 등 다소 화려한 남성복을 입었다.

◆　　　1930~1940년대 초에 유행했던 슈트. 어깨 폭이 넓고 길이가 긴 느슨한 재킷과 페그톱 팬츠(배기 바지)를 짝 맞춘 신사복 스타일이다.

◆◆　　팟캐스트 「언버튼드」, '1장. 50년대와 60년대 대학 생활', 브루스 보이어

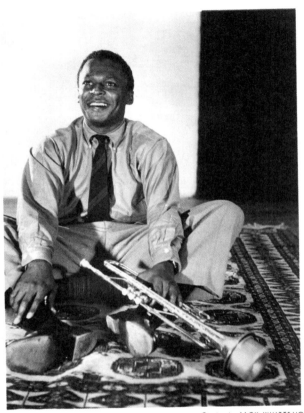

MILES DAVIS

Contact: JACK WHITTEMORE
80 Park Avenue, N.Y.C.
(212) 986-6854

치노팬츠에 버튼다운 셔츠를 입은 마일스 데이비스. 1955년 ©Getty Images/게티이미지코리아

덱스터 고든Dexter Gordon이 1948년 당시 유행이던 어깨가 넓은 슈트를 입으면 정말 끝내주게 멋졌다. 나는 당시에도 내 딴에는 죽이게 멋지다고 생각했던 브룩스 브라더스의 스리피스 슈트three-piece suit를 입고 다녔다. 그 세인트루이스 스타일 말이다. 세인트루이스 출신 깜둥이들은 옷에 관한 한 엄청 말쑥하다고 명성이 자자하다. 그래서 아무도 내 옷을 가지고 뭐라고 하지는 못했는데, 덱스터는 내 스타일이 그렇게 멋지다고 생각하지 않았다. … "마일스, 이 스타일은 아냐. 멋지지가 않잖아. 돈이랑은 상관없는 문제야. 멋지냐 아니냐가 문제지. 네가 입고 있는 옷은 멋진 것하고는 거리가 멀어. 어깨 넓은 슈트와 미스터 비 셔츠를 사라고. 너 같은 범생이 스타일하고 어울리는 게 남들 눈에 띄면 내가 민망하단 말이야. 게다가 그 꼴로 버드♦의 밴드에서 연주를 한다고? 세상에서 제일 잘나가는 밴드하고? 야 좀 배워라 배워."♦♦

마일스 데이비스는 하드밥 그리고 쿨재즈라는 새로운 재즈 장르를 개척하는 동시에 관객들에게 스타일적으로도 새로운 눈요깃거리를 제공하고 싶어 했다. 해답은 바로 경쟁자들

♦ 루이 암스트롱 그리고 듀크 엘링턴과 함께 초기 재즈 시대의 선구자였던 찰리 파커의 애칭

♦♦ 마일스 데이비스, 성기완 옮김, 『마일스 데이비스』, 집사재

이 찾지 않는 스타일, 무심하게 꾸민 듯한 아이비리그의 룩이었다. 1950년대에서 1960년대 초에 걸쳐 데이비스는 색 슈트만을 입었고, 아이비스타일에 대한 예찬은 그의 자서전에서도 확인할 수 있다.♦

　　여기서 간과해서는 안 될 사실은 1960년대 중반까지 재즈는 미국 내에서 가장 각광받는 힙한 음악이자 대중문화였다는 점이다. 주 소비자들도 젊은 청춘들이었다. 미국의 시인 앨런 긴즈버그의 시집 『울부짖음Howl』 속에서도 재즈는 마약, 섹스 그리고 음주와 같은 선상에서 읽힌다. 데이비스가 그러한 재즈 역사의 정점에 있었던 인물이라는 점 또한 주목해야 한다. BBC는 마일스 데이비스를 역사상 가장 위대한 재즈 뮤지션으로 선정했다. 역사상 가장 많은 판매량을 기록한 재즈 음반 역시 그가 1959년에 발표한 「카인드오브블루Kind of Blue」다. 자연스럽게 미국 청년들은 슈퍼스타이자 아이비스타일의 아이콘인 마일스를 따라 했으리라. 실제로 1958년에 발매된 「마일스톤Milestones」의 앨범 커버에서 그가 입고 있는 녹색 옥스퍼드 셔츠

♦　　"나는 이제 다시 옷을 정말 잘 입었다. 이를테면 브룩스 브라더스 정장과 이탈리아제 맞춤 정장 같은 걸 입고 다녔다. 어느 날 밤 아주 단정하게 차려입고 거울을 보며 나 자신에 감탄했던 것이 기억난다." 마일스 데이비스, 성기완 옮김, 『마일스 데이비스』, 집사재

는 맨해튼 골목부터 대서양 너머 런던까지 유행했다. 보스턴을 대표하는 언론인 조지 프레이저[**]는 데이비스가 걸치기만 하면, 그 아이템은 곧바로 유행된다고 이야기할 정도였다.

옷은 '입는다'는 물리적인 단순 행위를 넘어 무형의 힘을 지녔다. 통일된 복장에서 나오는 응집력, 정밀하게 재단된 옷이 주는 자신감, 보는 이가 무의식적으로 느끼는 경외감이 모두 의복에 내포된 힘이다. 즉 옷은 사람의 마음을 움직인다. 재즈 전성기였던 당시에도 마찬가지였을 것이다. 데이비스의 새로운 스타일은 존 콜트레인이나 퀸시 존스 같은 주변 동료들에게 영향을 줬으며, 아이비스타일은 1950년대 이후 재즈를 상징하는 드레스 코드로 자리 잡는다.

사실 당시 재즈 뮤지션들은 식자층의 옷을 입음으로써 다수의 백인들에게 특정 메시지를 전하고 있는 셈이었다. 재즈 뮤지션이라는 존재가 단순히 누군가의 여가를 위한 광대가 아니라 예술인이라는 사실을 전하는 시각적 메세지였다. 그리고

[**] 조지 프랜시스 프레이저 *George Francis Frazier Jr. 1911-1974*. 하버드대학교 졸업 후 재즈 평론가로 커리어를 시작해 이후 「보스턴」, 「에스콰이어」의 저널리스트로 활동했다. "위준의 지도자! 마일스 데이비스가 입으면 그것은 즉시 유행이 된다(The Warlord of the Weejuns! If Miles wore it, it was instantly hip)."

그들의 복장을 블랙 아이비◆에 재학 중인 흑인 학생들이 모방하기 시작했다. 백인 중산층의 상징이 아닌 같은 피부색을 지닌 우상들을 모방하는 심리였다.

리처드 프레스는 1960년대 전통적 아이비스타일 메이커들은 현재보다 합리적으로 가격을 책정했다고 회상한다. 비록 사회적으로는 흑인들이 차별을 받았을지 몰라도 트위드재킷, 치노팬츠 그리고 페니로퍼 같은 의류를 접하는 데 있어서 금전적으로는 큰 부담을 느끼지 않았을 것으로 여겨진다.◆◆ 그리고 아이비스타일로 한껏 자신을 꾸민 그들은 문득 이런 생각을 했을 것이다. '백인도 나와 똑같은 옷을 입고 있는데 대체 그들과 내가 무엇이 다르다는 것인가?'

물론 에이브러햄 링컨이 18세기에 노예 해방 선언을 한 이후 최대의 흑인 민권 운동◆◆◆이 마일스 데이비스의 재즈 시대와 겹치는 것은 우연일 수 있다. 그렇지만 20대 초반에 인종

◆ 모어하우스칼리지 *MoreHouse College*, 하워드대학교 외 여섯 개 대학이며, 중산층 흑인 가정의 자제들이 수학했다. 결국 해당 학교의 졸업생들이 중심이 되어 1960년대 반인종차별 민권 운동이 전개된다.

◆◆ 1950년대 후반 셔츠 가격은 3.95달러로 인플레이션을 감안하면 현재 기준 한화 4만 원 정도였다고 한다. 오늘날 미국에서 제조한 브룩스 브라더스와 제이프레스의 옥스퍼드 버튼다운 셔츠는 각각 140달러와 125달러에 판매되고 있다.

◆◆◆ 시민 평등권 운동(Civil Rights Movement): 1950년대 후반부터 1960년대까지 진행된 반 인종차별 민권 운동이다.

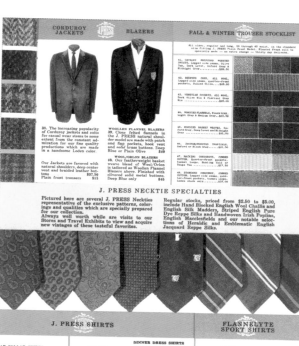

CORDUROY JACKETS

38. The increasing popularity of Corduroy Jackets and suits for casual wear stems to some extent from the constant admiration for our fine quality productions which are made in a handsome Loden color.

Our Jackets are favored with natural shoulders, deep center vent and braided leather bottoms $37.50
Plain front trousers $15

BLAZERS

WOOLLEN FLANNEL BLAZERS
39. Close felted flannels in the J. PRESS natural shoulder model are made with patch and flap pockets, hook vent and solid brass buttons. Deep Blue or Plain Olive $49

WOOL/ORLON BLAZERS
40. Our featherweight basket weave blend of Wool/Orlon is tailored as Woollen Flannel Blazers above. Finished with silvered solid metal buttons. Deep Blue only $45

FALL & WINTER TROUSER STOCKLIST

All sizes, regular and long, 29 through 42 waist, in the chambers size fitting J. PRESS Plain Front Model. Pleated Front will be specially made — no extra charge — thirty day delivery.

41. CAVALRY WHIPCORD WORSTED TWILLS. Logged side seams, Olive Tan, Dark Lovat, Oxford Gray & Midnight Gray $39.50

42. BEDFORD CORD, ALL WOOL. Logged side seams, quarter-front pockets. Solid Olive $26.00

43. VENETIAN WORSTED, ALL WOOL. Dark Olive Mix & Clerical Gray Mix $25.00

44. WORSTED FLANNEL. Black Gray, Light Gray & Medium Gray ..$21.50

45. WORSTED BASKET WEAVE. Oxford Gray, Deep Lovat and Midnight Gray $25.50

46. SAXONY/WORSTED TROPICALS. Oxford or Black Gray$21.50

47. WESTING CORDUROY. COMBED COTTON. Quarter-front pockets, tunnel loops. Hunting Gold or Taupe Tan $17.50

48. STANDARD CORDUROY, COMBED COTTON. Logged side seams, quarter-front pockets, tunnel loops. Loden shade only...........$15.50

J. PRESS NECKTIE SPECIALTIES

Pictured here are several J. PRESS Neckties representative of the exclusive patterns, colorings and qualities which are specially prepared for our collection.
Always well worth while are visits to our Stores and Travel Exhibits to view and acquire new vintages of these tasteful favorites.

Regular stocks, priced from $2.50 to $5.00, include Hand Blocked English Wool Challis and English Silk Madders, Striped English Pure Dye Reppe Silks and Handwoven Irish Poplins, English Macclesfields and our notable selections of Heraldic and Emblematic English Jacquard Reppe Silks.

J. PRESS SHIRTS

TAB COLLAR SHIRTS

...style with broad back pleat, flap pocket and button cuffs. ...point or new round point collar.

...bed Cotton White Broadsquare point collar .. $6.75
...bed Cotton Oxford. Square ...llar. White only .. $6.75
...hed Cotton Oxford. Round ...llar. Blue only$7.00
...dy Stripe Combed Cotton ...te. Round point collar. Sky ... White $7.50

DINNER DRESS SHIRTS

Coat style with short square point collar and double cuffs.

100. 'Everglades.' Fine White Broadcloth. With narrow knife pleats running full length of shirt front $8.50

101. 'Nassau.' White Sheer Batiste. Dacron and Superfine Cotton Blend. For wear without ironing (will wash and hang dry in 3 hours), with narrow knife pleats running full length of shirt front$12.50

102. 'Tussah Dual.' Imported White Lightweight Tussah Silk. With wide box center, button down collar and cuffs. An elegant dual purpose shirt for both dinner and day wear $15

103. 'Tussah Pleat.' Imported White Lightweight Tussah Silk. With wide box center, double cuffs and 30 close set knife pleats running full length of shirt front, sheer cotton body. The last word in Dinner Shirt perfection. $16.50

FLANNELYTE SPORT SHIRTS

104. Lightweight all Combed Cotton, Washable Flannels with button down collar, button flap pocket, button cuffs and broad back pleat, coat style. Sized Small (14-14½), Medium (15-15½), Large (16-16½) and Extra-Large (17-17½).

Solid Colors.
Scarlet, Turf, Navy or Pumpkin. $9
Tattersall Checks.
Black and Red on Old Gold . $9.50

1950년대 후반의 제이프레스 제품 카탈로그 ©J.PRESS INC.

차별에 항거하고, 주지사와 상원의원까지 역임한 줄리언 본드 *Julian Bond*♦가 1960년대 대학생 시절에 쉐기독 스웨터*shaggy dog sweater*를 입고 찍은 모습을 보며 잠깐이나마 발칙한 상상을 해본다. 어쩌면 역사의 시작은 무심코 집어 들었던 옷가지에서 비롯한 것일지도 모른다고. 당연하게도 줄리언 본드도 마일스 데이비스를 비롯한 재즈의 광팬이었다. 그리고 2015년 세상을 떠나기 직전까지도 뉴욕의 제이프레스 매장을 자주 찾았다고 한다.

오늘날 아이비스타일은 가장 민주적인 스타일 가운데 하나다. 앞서 언급한 제대 군인들부터 시작해 사회적 불합리에 신음하는 아프리카계 미국인을 위로하는 재즈 뮤지션들이 입었고, 시민 평등권 운동을 주도한 지식인들이 입었던 옷차림이 바로 아이비스타일이었다. 대표적인 흑인 민권 운동가 마틴 루터 킹 목사 역시 재즈 애호가였다. 재즈 하면 아름다운 선율, 경쾌한 리듬도 중요하지만, 그는 재즈가 지닌 울림의 힘에 주목했다. 흑인들이 발전시키고 주도했을 뿐만 아니라 흑인들의 감정을 가장 진실 되게 읊는 목소리가 재즈였기 때문이다.

킹 목사의 벗 샘슨 알렉산더*Samson Alexander* 목사는 마틴 루

♦ 미국의 사회운동가이자 정치가. 1998년부터 2010년까지
NAACP(미국유색인지위향상협회)의 의장으로 활동했다.

터 킹이 가장 좋아하는 재즈 아티스트가 찰리 파커와 마일스 데이비스였다고 한다. 마일스 데이비스의 「마일스톤」 앨범 커버에서 트럼펫을 든 채 연녹색의 옥스퍼드 버튼다운 셔츠를 입은 그의 모습을 킹 목사도 유심히 바라보지 않았을까? 블루노트♦♦의 상징이자 최초의 유색인종 스타일 아이콘 마일스 데이비스를 말이다.

♦♦ 장음계에서 제3음과 7음을 반음 낮춰 연주하는 재즈·블루스의 독특한 음계를 뜻한다.

II

SOPHOMORE

베트남 전쟁과 카운터 컬처

두 차례의 세계 대전이 끝나고 세계는 평화의 시대를 목도할 것 같았다. 그러나 히틀러라는 공공의 적이 사라지면서 이념 차이에 따른 냉전이 본격화됐다. 세계는 자본주의 진영의 미국과 사회주의 진영의 소련이라는 두 축을 중심으로 나뉘었다. 소리 없는 긴장감 속 화약이 폭발한 곳은 다름 아닌 한반도였다. 물론 이데올로기에 의해 국가가 분단된 것은 우리만이 아니었다. 베트남 역시 남과 북이 북위 17도 선을 경계로 나뉘게된다.

1964년 통킹만 사건을 계기로 미군이 베트남전에 본격적으로 참전하면서 55만 명의 군인을 파병했다. 미군은 참전하기 전 쉽게 승전하리라고 예상했던 것과 반대로 베트남에서 어

려움을 겪었다. 태평양 너머 이역만리 동남아 전쟁터에서 피 흘리며 울부짖는 남편, 앳된 나이에 삶을 마감한 아들 혹은 친구의 소식에 반전 여론이 형성된 것은 어찌 보면 당연한 일이었다. 새삼 평화에 대한 관심이 생겼다기보다 내 가족 구성원 그리고 연인이 당장 전쟁터에 끌려 갈 수 있다는 공포감에서 비롯된 건 아니었을까.♦

징집에 대한 저항감이 상승될 무렵 브리티시 인베이전이 시작된다. '올유니드이즈러브*All You Need Is Love*'를 노래하는 비틀스를 필두로 도어스, 롤링스톤스가 미국 본토에 상륙했고 1967년 지미 헨드릭스의 데뷔 앨범이 발매된다. 국가 중심의 전통적 가치관이 점차 희석되고, 기성세대가 구축해둔 사회 질서와 통념에 피로감을 느낀 집단이 평화와 사랑을 외치기 시작했다. 히피*hippie*의 등장이었다.

히피라는 단어의 정확한 어원과 유래는 불분명하다. 누군가는 행복(happy)의 언어유희라고 말하고, 또 다른 누군가는 화가 난 상태(hipped)라고 이야기한다. 그러나 분명한 사실 한

♦ 미국은 19세기 남북 전쟁 이후 평상시에는 모병제로 운영하되 전시에는 징병제를 실시했다. 두 차례의 세계 대전, 한국 전쟁 그리고 베트남 전쟁에서 징집병이 모집됐다. 그 이후로 현재까지는 모병제를 유지하고 있다.

가지는 히피가 주류 문화에 대한 반작용으로 만들어진 카운터 컬처의 대표 격이라는 점이다. 앞서 이야기했듯이 시작은 전쟁을 반대하고 인간성 회귀를 노래하는 평화의 사자였다. 권위적이고 수직적인 사회 분위기에 저항하며 자유, 인권, 다양성 더 나아가 '정신 해방'을 추구했다. 그러나 여느 집단에서 그러하듯 극단으로 치닫는 이들이 등장했다.

시스템에 저항하며 체제를 거부하고 공동체주의를 추구했던 20세기의 보헤미안들은 자연스럽게 마리화나, LSD, 알코올에 노출됐고 집단 성교가 빈번히 이뤄졌다. 1960년대 실화를 바탕으로 각색된 쿠엔틴 타란티노 감독의 아홉 번째 영화 〈원스 어폰 어 타임 인 할리우드〉 속 주인공들의 대척점에서 살인마 찰리 맨슨을 추종하던 세력도 극단적 히피였다. 물론, 다수의 히피들은 그저 폭력을 거부하며 자연주의를 추구하는 평화론자들이었다.

당시 히피 문화는 미국을 넘어 전쟁과 관련 없던 유럽과 남반구의 오세아니아까지 성행한 것으로 기록되고 있다. 어쩌면 동시대를 살며 지구촌에 유행하는 문화 현상에 참여하고자 하는 청년들의 심리 혹은 유행처럼 일종의 패션 트렌드로서 인식된 것은 아니었나 생각도 된다. 오늘날 소셜미디어 속 해시태그 열풍의 원조 격이랄까?

의복 이야기로 다시 돌아와보면, 히피들은 기존의 전통적 가치관을 거부했을 뿐만 아니라 외적으로도 과거와 이별을 고하며 차별적인 스타일을 추구했다. 케네디 대통령으로 상징되던 아이비스타일과 엘비스 프레슬리로 대변되는 마초적 남성성의 스타일로 양분되던 시대에 새로운 바람을 일으킨 것이다. 히피 정신을 지향하는 대다수 남성들은 존 레논, 믹 재거 그리고 폴 사이먼이 그러했듯 장발에 수염을 길렀다. 거기에 아메리칸인디언의 튜닉 혹은 환각 상태를 상징하는 듯한 형형색색으로 염색한 옷에 다양하고 화려한 장신구를 걸쳤다. 출처와 관계없이 당시의 자료를 보면 비슷한 이미지를 쉽게 찾아볼 수 있다.

하지만 정신 해방이라는 기치 아래 당대의 슈퍼스타의 복장을 모방하고 육신에 액세서리를 치렁치렁 둘렀던 모습은 이질적이다 못해 역설적이기도 하다. 물론 스타일의 성격에 대한 평가는 차치하더라도 히피 스타일은 이후 뉴히피룩과 그런지룩◆에 영향을 미치며 의복사에서 중요한 역할을 한다. 히피 정신은 사라지고 없어졌지만, 히피룩만 여전히 남았다.

◆ 뉴히피룩과 그런지룩은 각각 1990년대 전후 과거 히피 문화 그리고 펑크 음악 장르의 확산으로 대두된다.

　　히피 문화는 반세기가량 이어져온 클래식 아메리칸 캐주얼 문화를 하루아침에 유행에 뒤떨어진 '올드패션' 스타일로 만들어버렸다. 전통적 가치와 기득권을 상징하는 프레임 속에 탄생한 아이비스타일은 그렇게 1950년대 중반부터 이어져온 약 10년간의 전성기 이후 자연스레 그 위상이 추락하고 만다. 사실 의문이 들기도 한다. 베트남 전쟁이 단초가 되어 확산된 히피 문화가 기존의 아이비스타일을 도태시킨 것은 사실이며 분명한 인과관계가 있다. 그런데 만약 전쟁이 없었다면 아이비스타일의 유행은 더 오랜 기간 지속될 수 있었을까?

　　흔히 역사에 가정은 없다고 하지만 개인적으로는 회의적인 입장이다. 분명한 것은 현대의 패션 트렌드에는 일정 주기의 사이클이 명확히 존재해왔다는 사실이다. 무엇이 어떤 계기로 작용했는지는 아무도 모른다. 다만 변화의 물결이 크건 작건 아이비스타일은 자연스레 그쯤에서 도태됐을 것이다. 어느 시대에나 변화와 새로움을 추구하는 새로운 소비자는 늘 존재해왔으니 말이다. 이것이 패션의 본성이다. 실제로 영원한 안녕이 아닌 또 다른 진화와 발전을 위한 잠깐의 이별이었다. 이후 랄프 로렌, 톰 브라운*THOME BROWNE*, 그리고 ALD(Aimé Leon Dore) 같은 새롭게 해석한 아이비스타일이 등장했으니 말이다.

영국의 모즈와 일본의 미유키족

1960년대 중반, 마일스 데이비스는 재즈는 죽었다고 말했다. 그리고 비슷한 시기 아이비스타일 역시 하향세에 접어든다. 브루스 보이어의 표현을 빌리자면 히피 문화가 정점에 달했던 1969년 우드스톡 페스티벌은 그가 사랑하던 아이비스타일 문화의 사망 선고일이었다.♦ 그러나 당시 제이프레스 운영에 경영자로서 적극 참여했던 리처드 프레스는 브루스 보이어와 정반대의 기억을 갖고 있었다. 우드스톡 이후 아이비스타일에 대한 소비를 묻는 질문에 되레 1970년도 이후 제이프레스 매출

♦ 팟캐스트 「언버튼드」, '1장. 50년대와 60년대 대학 생활의 인트로 첫 문장, 브루스 보이어

은 급속하게 성장했다고 답변했다. 구체적으로 말해 과거처럼 학생들이 주축이 돼 트렌디한 패션으로서 소비되지는 않았지만, 아이비스타일의 전성기를 경험한 청년들이 대학 졸업 후 구매력을 갖춘 매디슨가의 직장인으로 돌아와 고유의 스타일(Corporate Ivy style)로서 소화했다고 한다. 당시 브룩스 브라더스에서 근무했던 로버트 스퀼라로 역시 동일한 기억을 갖고 있었다.

히피 문화가 등장하면서 아이비스타일은 더 이상 트렌디한 패션으로 인식되지 않았습니다. 그렇지만 오늘날 대중이 갖고 있는 히피 문화 이후의 아이비스타일 쇠락은 다소 과장되어 있습니다. 학생들은 여전히 아이비스타일을 입었어요. 단지 히피룩이 폭발적인 관심 그리고 극단적인 스타일 변화로 주목을 많이 받았을 뿐이죠. 2차 세계 대전 이후 태어난 베이비부머 세대들이 1960년대 중반 학교를 졸업하고 사회로 발 디딜 때, 그들을 맞이한 드레스 코드는 다름 아닌 아이비스타일이었습니다. 직장인들은 대개 색 슈트, 버튼다운 셔츠를 입었죠. 그들 덕택에 자연스레 트래드와 아이비스타일의 의류 산업은 1980년대까지도 호황을 맞습니다. 그러나 이후 캐주얼화와 이탈리아 패션이 미국에 유행하게 되며 점차 사그라들었어요.

그뿐만 아니라 우디 앨런과 다이앤 키튼이 출연한 〈애니홀〉(1977), 존 벨루시 주연의 〈애니멀 하우스〉(1978)를 보더라도 아이비스타일이 일상에서 영영 사라진 것은 아니라는 점을 알 수 있다. 다만 앞서 이야기했듯이 사회적 격변기의 비트 세대*와 그들을 계승한 히피들은 기성세대의 유산을 패션으로서 받아들이지 않았을 뿐이다. 즉 아이비스타일은 남성복의 한 장르와 스타일로는 견고히 존재했지만, 최신 유행의 트렌드와는 거리가 멀었다.

반면 같은 시기 대서양과 태평양 너머에서는 전혀 다른 움직임이 일어난다. 아이비스타일의 불꽃이 미국 본토에서 희미해질 무렵 영국과 일본에서는 젊은 청년들을 중심으로 아이비스타일을 자신들의 입맛에 맞도록 트렌디하게 재해석해 현지화하고 있었다.

영국에서는 존 사이먼스*John Simons*가 아이비스타일을 소개하고 전파했다. 의류업에 종사하던 가족들의 영향으로 10대부터 매장에서 근무했던 사이먼스는 삼촌들을 통해 미국에서

◆ 2차 세계 대전 이후의 경제적 풍요 속 획일화, 동질화에 저항하며 산업화 이전의 삶을 추구했던 세대. 이후 히피 문화의 발판이 된다. 비트 세대를 대표하는 작가 잭 케루악은 '모든 형식들, 세상의 관습에 대한 지겨움'으로 스스로를 정의한다.

성행하던 아이비스타일에 관심을 갖게 된다. 그 또한 재즈 애호가였다. 1962년에 그는 북아메리카를 벗어난 최초의 아이비스타일 의류 매장 '아이비숍*The Ivy Shop*'을 영국 런던에 개점한다. 사이먼스는 (아이러니하게도 영국의 스포츠 의류에서 기원한) 버튼다운 셔츠는 물론이고 바스의 페니로퍼를 영국에 처음 소개했다. 또한 바라쿠타*Baracuta*의 G9 블루종 재킷*blouson jacket*에 해링턴 재킷*harrington jacket*이라는 애칭을 붙여준 인물이 바로 그다.

그런데 미국 중산층 엘리트들의 의복이 영국에 상륙했을 때 관심을 가진 집단이 전통적인 상류층보다 영국의 노동자 계층, 특히 청년들이었다는 점이 흥미롭다. 이는 당시의 사회 문화 배경과 밀접한 관계가 있다. 두 차례의 세계 대전에 참전한 영국은 전장에서 약 130만 명의 군인의 목숨을 잃고 말았다. 한창 일해야 할 청장년층 남성들의 공백 현상은 어쩌면 당연했다. 더욱이 위축됐던 경기가 전후 회복 국면에 들어서자 노동력 부족 현상이 더욱 심화됐다. 여성들의 사회 참여가 제한적이었으므로 장년층을 대체할 인력은 다름 아닌 청소년들이었다.

경제적으로 여유가 있던 중산층 학생들은 고등 교육을 받았지만, 노동자 계급 청년들은 학교를 일찍이 벗어나 일자리를 구하고 돈을 벌기 시작했다. 어린 청소년들의 소득 증가와

A documentary film about British Menswear's unsung hero.
The influencers influencer, the man who gave the harrington jacket its name.

존 사이먼스를 다룬 다큐멘터리 ©MONOMEDIA

구매력 강화는 자연스레 그들만의 기호를 만들어냈다. 급기야 자신들을 기성세대들과 차별화하며 새로운 집단으로 거듭났다. 모더니스트, 즉 모즈 *Mods* 였다.◆

모즈는 히피와 마찬가지로 서브컬처의 또 다른 대표 집단이었으며 기존의 주류 사회와는 다른 생활 양식을 공유했다. 이탈리아산 스쿠터 베스파 *Vespa* 를 타고 다니고 미국의 모던 재즈를 섭렵하며 그들의 옷차림을 흉내 냈다. 그 옷차림이 바로 아이비스타일이었다. 이처럼 영국에서 아이비스타일은 진원지인 미국과 달리 특정 계층에 대한 대표성보다는 패션의 한 종류이자 스타일 자체로 받아들여진다.

모즈들은 아이비스타일의 의류들을 그저 답습하기보다는 자신들의 입맛에 맞게 소화했다. 가령 풍성한 실루엣보다는 몸에 딱 달라붙는 버튼다운 셔츠를 입었고, 황갈색의 카키 팬츠 대신 청바지를 입었다. 대학교 캠퍼스가 아닌 공업 지대를 누비기 위해 유려한 로퍼 대신 투박한 닥터마틴 *Dr. Martens* 부츠를 신었고, 노동자로서의 계급적 정체성을 나타내기 위해 머리를

◆　모더니스트는 본래 모던 재즈 뮤지션과 그들의 팬을 의미했다고 한다. 하지만 이후 의미가 확대되면서 젊은 청년들의 생활 양식 전반을 포괄하는 어휘로 쓰이게 된다. 예술사에서 말하는 모더니즘과는 다른 개념이다.

밀고 다녔다. 실제 사이먼스의 기억 속에는 모즈에서 파생된 스킨헤드 그리고 스킨헤드와 외적으로는 유사해 보이지만 정치적 성향은 없었던 스웨이드 헤드들이 매장에 줄을 이었다고 한다.

아이비스타일의 고향인 미국에서는 아이비스타일과 동부 명문 대학은 떼려야 뗄 수 없는 사이죠. 그러나 영국은 조금 달랐던 것 같아요. 물론 엘리트 대학생들의 세련된 모습 자체도 매력적이었지만, 그것보다는 미국 문화 전반으로부터 영향을 받고 스타일을 접했던 것 같습니다. 미국의 재즈 뮤지션, 예술가 그리고 영화배우 모두가 차분한 색상과 부드러운 형태의 옷을 입고 있었으니까요. 아이비스타일의 상징인 내추럴 숄더 재킷을 대표적인 사례로 들 수 있을 것 같습니다. 또 다른 차이점이 있다면, 미국과는 대조적으로 모즈로 대표되는 서브컬처와 상호 밀접한 관계였다는 사실이죠. 1960년대 당시 영국의 아이비스타일은 다음과 같은 이미지로 정리할 수 있을 것 같아요. 그레이헤링본, 서브컬처, 트위드, 브룩스 브라더스, 뉴욕 그리고 무엇보다도 스티브 매퀸이 프랭크 블리트 경위 역할을 연기한 영화 〈블리트〉!

영국의 패션계에 불어닥친 아이비스타일도 한낱 트렌

드에 불과했을까. 하버드대학교 시어도어 레빗*Theodore Levitt* 교수가 도입한 제품 수명 주기 이론은 대학교 경영학과의 마케팅 수업에 빠짐없이 등장하는 개념이다. 그에 따르면 모든 재화는 유기체와 같아서 도입기를 시작으로 성장기, 성숙기 그리고 쇠퇴기를 겪는다. 영국에 상륙한 아이비스타일 브랜드들이 성장하면서 자연스레 모방을 거쳐 영국화된 브랜드들도 생겨났다. 벤셔먼*Ben Sherman*, 프레드페리*Fred Perry* 그리고 오리지널 펭귄*Original Penguin* 등이 대표적이다.

모즈룩의 대표 격인 벤셔먼은 영국 태생의 미국인 아서 벤저민 슈거맨*Arthur Benjamin Sugarman*이 설립한 브랜드다. 1960년대 런던의 재즈팬들이 브룩스 브라더스와 같은 옥스퍼드 버튼다운 셔츠를 찾던 모습에서 브랜드 론칭의 기회를 발견했다고 한다. 미국 동부 연안의 멀끔한 학생들과 영국 런던 카나비 스트리트의 까까머리 청소년들 사이에 연결 고리가 쉽게 이어지지 않지만, 분명 모즈의 근간에는 아이비스타일이 존재했다.

한편 1963년 네 명의 리버풀 출신 청년들이 첫 정규 앨범인 「플리즈플리즈미*Please Please Me*」를 발표했다. 화이트 셔츠를 입고 공연하는 모습에서 제법 아이비스타일다움이 묻어나는 듯했다. 이처럼 세계적인 록밴드 비틀스도 당시 영국에 상륙한 아이비스타일의 트렌드에서 자유롭지 못했다. 물론, 레빗 교수

가 예언한 대로 영국의 아이비스타일도 미국에서처럼 이후 그 런지룩이나 디자이너 브랜드 호황에 밀려 자연스레 쇠퇴하는 모습을 보인다.

영국에 이어 아이비스타일의 영향을 받은 나라가 지구 반대편에서도 있었다. 바로 일본이다. 태평양 건너편 아메리카 대륙을 마주보는 동아시아의 일본은 지정학적 위치 때문인지, 열도인들의 개방적 특성 때문인지 몰라도 한반도를 비롯한 아 시아 국가에 비해 서구 문화를 일찍 받아들였다. 역사적 전환 점은 메이지 유신이었다. 이를 계기로 국가의 제도와 문화 측 면에서 적극적으로 개방적인 자세를 취하며 근대화와 서구화 를 이뤘다.

19세기 말 무렵 일왕은 이미 자신들의 전통 복장을 벗 어던지고 유럽 귀족과도 같은 복장을 착용했다. 1920년대 들어 서자 식생활에도 서구의 바람이 불어 햄버거와 스테이크를 먹 는 사회로 변화했다. 단순히 외래 문화를 도입하는 수준을 넘 어 현지화도 진행됐다. 서양 음식의 한 종류였던 크로켓, 커틀 렛이 일본인들의 식생활에 맞게 변화해 고로케, 돈가스로 재해 석되며 일본의 일상 음식으로 자리를 잡았다.

의복에서도 현지화의 바람이 불었다. 존 사이먼스가 영 국에 아이비스타일을 전파했다면, 일본에는 이시즈 겐스케石津謙

⇧가 있었다. 존 사이먼스가 미국의 의류를 소개하는 정도에 그쳤다면, 겐스케는 일본에 스타일을 이식했다고 볼 수 있다. 최초의 일본식 아이비스타일 브랜드 밴 재킷Van Jacket을 론칭했을 뿐만 아니라 브랜드의 추종자들인 미유키족도 탄생시켰다. 소위 아이비스타일 신드롬을 일으킨 것이다.♦ 무엇보다 겐스케는 밴 재킷의 프로모션 목적으로 미국 현지를 방문하고서 1960년대 아이비스타일을 담은 포토북 『테이크 아이비』를 제작했다. 이 책은 반세기가 지난 오늘날까지도 아이비스타일 문화가 단단히 성장하고 뿌리 내릴 수 있도록 자양분이 되어주고 있다.

물론 이 모든 것이 겐스케 한 사람만의 공은 아니다. 때마침 출간된 전문 패션 잡지를 일본의 청년들이 구독하는 분위기가 조성되면서 아이비리그 생활 문화에 대한 이해도가 높아지고 동경이 싹트기 시작했다. 종전 이후 평범하고 단순한 제품을 소비하는 데 그치지 않고, 자신들보다 훨씬 더 사회 문화적으로나 경제적으로도 앞선 미국의 아이비리거들이 지향하는 라이프스타일에 관심을 갖게 된 것이다.

♦ 미유키족은 1964년 아이비스타일을 한 채 도쿄 긴자의 미유키 거리에 출몰하던 청년들로 당시 일본에서는 이들을 사회 반동 세력으로 규정하고, 집회를 강제 해산하기도 했다.

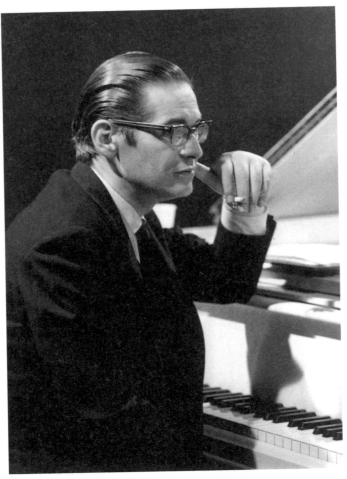

재즈 피아니스트 빌 에반스. 1965년 ©Getty Images/게티이미지 코리아

　　무라카미 하루키와 그의 문학 작품들도 당시의 시대 분위기를 잘 보여준다. 와세다대학교 문학부에서 수학 후 7년간 재즈 카페를 운영하던 하루키가 집필한 『상실의 시대』의 원제는 비틀스가 1964년에 발표한 '노르웨이의 숲'이다. 실제로 밴드 음악에 대한 이야기를 책 곳곳에서 찾아볼 수 있다. 재즈에 대한 언급도 빠지지 않는다. 특히 1960년대를 살고 있는 소설 속 주인공 와타나베는 빌 에번스의 「왈츠 포 데비」를 듣고 마일스 데이비스의 사진을 벽에 붙인다. 피츠제럴드의 소설 『위대한 개츠비』를 무려 세 번 읽었다고 말하는 그는 남색 블레이저에 푸른 버튼다운 셔츠를 입고 레지멘탈 타이를 목에 두르고 있는 모습으로 그려진다.

　　『상실의 시대』가 자전적 소설이라고 알려져 있듯이 작가 자신도 실제로 주인공 와타나베처럼 미국 문화 그리고 아이비스타일의 애호가였다. 그는 매사추세츠주 케임브리지에 살던 당시 찰스 광장에 있는 재즈클럽 '레거타 바'를 수없이 드나들었다고 말한다.♦ 또 1984년에 뉴저지주 프린스턴대학교를 방문한 것도 피츠제럴드의 모교였기 때문이었다고 밝힌 바 있다.♦♦

♦　　무라카미 하루키, 임홍빈 옮김, 『도쿄기담집』, '우연한 여행자', 문학사상

♦♦　　무라카미 하루키, 김진욱 옮김, 『이윽고 슬픈 외국어』, '프린스턴-처음에', 문학사상

과거 한 인터뷰에서는 밴 재킷의 아이비스타일과 영화 〈티파니에서 아침을〉의 조지 페파드, 영화 〈움직이는 표적〉의 폴 뉴먼이 자신의 스타일을 수립하는 데 큰 영향을 줬다고 고백했을 정도다. 전후 미국의 대중문화로부터 영향을 받은 일본의 베이비부머 세대를 일컬어 단카이 세대*라고 부른다. 하루키는 바로이 단카이 세대를 대변하는 작가이자 시대적 상징이다.

이렇듯 패전 이후 1960년대 후반을 살았던 일본 전후세대들의 라이프스타일과 취향은 이시즈 겐스케를 비롯한 패션 업계의 몇몇 스타들에 의해 자연스레 그리고 의도적으로 육성됐다. 약간의 과장은 있겠지만, 예전 어느 일본인 패션 종사자로부터 일본에서는 농촌 마을에서도 알든*Alden* 구두를 신은채 에스프레소 커피를 마시는 노년의 신사를 마주할 수 있다는 말을 들은 적이 있다. 지난 2020년 코로나 합병증으로 타계한 일본의 대표 디자이너 다카다 겐조高田賢三와 편집매장 네펜시스*Nepenthes*와 브랜드 니들스*NEEDLES*, 엔지니어드 가먼츠*Engineered Garments*를 총괄 운영하는 1958년생의 시미즈 케이조淸水慶三가 역

◆　　제2차 세계 대전 패전 직후의 베이비붐 시기에 태어난 세대. 전공투(전학공투회의)를 구성하며 학생운동을 주도하는 한편, 이후 일본의 고도 성장기에 경제 활동을 경험하며 일본의 현대사를 관통한 세대다.

사의 증인이 아닐까.

1964년은 도쿄 올림픽을 개최한 해였습니다. 긴자의 미유키 거리에는 아이비스타일을 착장한 젊은이들이 모여 있었죠. 청년들은 슬림한 치노팬츠에 왜인지 모를 황갈색 종이 가방을 들고 다녔어요 (황갈색 종이 가방은 밴 자켓의 쇼핑백이다). 당시 대표적인 서브컬쳐였던 미유키족이었습니다. 긴자로 출퇴근하면서 그런 미유키족들의 모습을 주의 깊게 관찰했습니다. 저 역시 미유키족의 일원이었거든요. 당시 아이비스타일의 팬으로서 저도 밴 재킷과 체크 셔츠를 입고 거리를 거닐었습니다.♦♦

초등학교 때 신주쿠에 있는 이세탄 백화점과 미�츠미네 백화점에 옷을 사러 갈 때가 있었습니다. 저와 형은 당시 크게 유행했던 밴 재킷을 사기를 학수고대했어요. 중학생 때는 잡지 「멘즈클럽MEN'S CLUB」을 접하게 되면서 아이비스타일에 더욱 매료됐습니다. 잡지에는 수많은 미국 아이비리그 대학생의 사진들이 있었고, 제게는 그들이 근사하게만 보였죠. 당시 「멘즈클럽」만큼 아이비스타일에 전문성을 지닌 매체가 없었기에 제게는 성서와 같았습니다. 실제로

♦♦　「니케이 아시안 리뷰」, 다케다 겐조, 2017년 10월 11일

열세 살 때 첫 잡지를 구입한 이후, 열아홉 살에 도쿄로 이사할 때
까지 매달 잡지를 읽었습니다.♦

흔히 우리에게 일본은 가깝고도 먼 나라로 인식된다. 실
제로 지척에 두고 있음에도 역사와 정치 이슈로 두 나라 사이
에는 보이지 않는 장벽이 존재한다. 외교적으로는 여전히 첨예
한 갈등을 겪고 국가 대항전에서는 종목을 망라해 치열하게 경
쟁하는 라이벌이다. 그러나 패션만큼은 철저히 예외였다. K-팝
이 전 세계적으로 주목받는 최근에는 달라지고 있지만 2000년
대 초반에는 일본의 스타일이 우리보다 앞서고 우수하다는 인
식이 지배적이었다. 소위 '니폰필'이라는 스타일이 패션계에 존
재했을 정도였으니까.

물론 다카다 겐조, 야마모토 요지山本耀司, 와타나베 준야渡
辺淳弥 등은 한 시대를 상징하는 디자이너로 역사에 남았고, 빔즈
Beams와 유나이티드애로우즈UNITED ARROWS와 같은 편집 매장은 전
세계 남성 복식 시장의 유행을 주도한다. 그뿐만 아니라 2010년
대 이후 이탈리안 클라시코를 남성 클래식 신의 중심으로 견인

♦ 네펜시스 공식 홈페이지 시미즈 케이조 인터뷰

한 「멘즈엑스*Men's Ex*」, 오늘날 우리나라 2030세대에게 사랑받는 시티보이룩을 창조한 「뽀빠이*POPEYE*」와 같은 남성 전문지는 일본어를 모르더라도 패션 애호가들의 바이블로 자리 잡았다.

이처럼 일본이 세계적 디자이너와 세계적인 트렌드를 좌우하는 경쟁력을 갖춘 편집 매장을 배출한 배경에는 1960년대부터 오랜 세월 쌓아온 생활 속 문화와 역사가 바탕에 깔려 있었기 때문이다. 아무렴 1970년대부터 제이프레스 라이선스 생산을 시작하고, 1949년생의 무라카미 하루키가 브룩스 브라더스와 폴 스튜어트*Paul Stuart*♦♦ 정장을 예찬하는 사회이니 말이다.

♦♦ 무라카미 하루키, 김진욱 옮김, 『이윽고 슬픈 외국어』, '브룩스 브라더스에서 파워북까지', 문학사상

제국의 건설, 랄프 로렌

1960년대 후반을 기점으로 아이비스타일은 패션의 중심에서 멀어져간다. 단정하고 반듯하게 자른 크루컷*crew cut* 헤어스타일에 스포츠코트, 울팬츠 그리고 페니로퍼는 기존 사회 체제에 소리 없이 순응하는 겁쟁이들을 상징하는 모습이었다. 잭 케루악의 『길 위에서』는 청년들의 새로운 성서가 됐고, 우드스톡 페스티벌을 찾아간 젊은이들은 사랑과 평화를 노래하는 밴드에 매료돼 콧수염에 장발을 하기 시작한다. 1960년대 말 일본 밴 재킷에서 브랜드 프로모션 목적으로 제작한 『테이크 아이비』의 비하인드 스토리를 담은 『아메토라』에 당시의 생생한 이야기가 담겨 있다.

당시 미국 아이비리그 대학의 캠퍼스를 촬영한 토시유

키 쿠로스는 반바지 차림으로 맨발에 운동화를 신은 아이비리 거들의 모습을 본 뒤 자신들의 기대와 달라 큰 실망을 했다고 회상했다. 그나마 단정한 옷차림의 학생들마저도 의식적으로 옷을 차려입었다는 인상을 주지 않기 위해 부단히 노력한 느낌이었다고 한다. 아마도 한창 베트남 전쟁과 유색 인종에 대한 인권 문제로 시끌벅적한 사회적 분위기를 고려하면 옷차림에 신경을 쓴다는 행위 자체가 지성인으로서의 모습에 걸맞지 않은 태도라 여겼을 거라 추측한다. 그리고 그때 이후부터 오늘날까지도 미국의 대학 캠퍼스에서는 대학생들이 옷을 차려입는 데 대한 부정적인 자세를 취하게 된 게 아닐까?

미국에서 전통 의복 양식에 대한 대중의 관심이 희미해질 무렵, 미국 역사상 가장 위대한 디자이너가 등장한다. 바로 랄프 로렌이다. 1939년 뉴욕 브롱크스의 유대인 이민 가정에서 태어난 랄프 로렌의 본명은 랄프 리프시츠*Ralph Lifschitz*. 2020년에 출간된 전기에서 그는 뉴욕의 여느 아이들처럼 양키스와 닉스의 저지*jersey*를 입은 우상들을 보고 자라면서 한때 운동선수를 꿈꾸기도 했다고 밝혔다. 그러나 〈마천루〉의 개리 쿠퍼 그리고 〈나는 결백하다〉의 캐리 그랜트 같은 할리우드 영화와 배우들에 매료되면서 꿈의 방향은 물론 이상적인 남성성에 대한 생각도 바뀌게 된다.

한편 어린 랄프에게는 한 가지 고민이 있었다. 자신의 성인 리프시츠(Lifshitz)를 조롱하는 주변 친구들이었다. 입술을 뜻하는 '립(Lip)'과 똥을 뜻하는 '시트(Shit)'와 발음이 유사해 놀림감이 되는 것을 못마땅해하던 랄프는 결국 성을 바꾸기로 결정했다. 새로운 성으로 로렌을 선택한 것도 특별한 이유는 없었다. 마침 서부에 살던 사촌이 그의 성을 로렌스로 바꿨다는 소식을 듣고서 비슷한 발음이 나는 로렌으로 바꾼 것뿐이다. 그렇게 랄프 로렌은 디자이너가 되기 훨씬 전이던 만 열여섯 살에 자신의 성을 버리고 새로운 이름을 갖게 된다. 그리고 지난 2002년 오프라 윈프리와의 인터뷰에서 그는 결코 자신이 유대인 혈통을 비롯해 출신 배경을 감추려는 의도는 없었다고 밝혔다. 여전히 자신의 부모와 뿌리에 대한 자긍심을 갖고 유대인의 명절도 기념한다는 말도 덧붙였다.

유대인 이민 가정의 자식으로 태어난 랄프 로렌은 아메리칸 드림을 상징하는 인물 중 한 사람이다. 그가 아직 리프시츠가의 사람이던 시절에 만난 랍비 제브 샬럽*Zevulun Charlop*은 당시 유대인을 비롯한 이민자 커뮤니티 내에서는 미국 사회의 표준 계층이라 할 수 있는 WASP(White Anglo-Saxon Protestant)가 되고자 하는 열망이 컸다고 꼬집는다. 그의 말처럼 당시는 유대인과 같은 이민자들은 미국 사회에서 주변인으로서 존재했다.

그리고 그들은 완전한 미국인이자 미국 사회의 온전한 구성원이 되기 위해서는 WASP가 되길 바랐다. 그런 사회적 배경 속에서 랄프 로렌 또한 자신의 집과 길 하나를 사이에 두고 있는 사립학교의 학생들이 입는 영국 스타일의 교복을 동경했다. 또 방학마다 열리는 캠프에서 만난 부잣집 아이들이 입고 있는 아이비스타일의 옷은 마치 변방의 이민자 신세인 자신을 주류 사회로 태워다줄 급행열차 티켓처럼 보였을 것이다.

사춘기 무렵이 되면서 랄프는 본격적으로 패션에 관심을 갖게 됐다. 그리고 패션 브랜드의 세일즈 부서에서 일하기 시작했다. 그가 일을 처음 시작한 곳은 전통과 역사를 자랑할 뿐만 아니라 그 자신도 한때 이상향으로 여겼던 브룩스 브라더스였다.[◆] 비록 길지 않은 시간을 보냈다고 하지만, 그곳에서의 경험을 통해 아마도 미래에 대한 확신을 가진 것이리라. 이후 타이 회사로 자리를 옮겨 세일즈 업무를 계속하다, 점차 자신의 취향을 반영한 제품들을 요청해 생산하고 판매하기 시작한다.

하지만 당시 그의 지인들은 그가 전통적인 아이비스타

◆ 랄프 로렌은 이미 유년기 무렵부터 용돈을 모으면 브룩스 브라더스 그리고 제이프레스 등에 방문해 제품을 관찰하고 구입했다고 한다.

일과는 정반대의 취향을 지닌 까닭에 생산과 판매에 애를 먹었다고 말한다. 가령 브룩스 브라더스가 성문화시킨 이후 미국 재킷 양식의 기준이 된 스리 버튼과 센터 벤트 대신, 투 버튼의 사이드 벤트를 선호했다. 또 좁은 타이 폭이 지배적인 시절에 넓고 두터운 타이 디자인을 원했다고 한다. 실제로 랄프 로렌은 브룩스 브라더스에 대한 애정과 존경을 드러내면서도 무조건 추종하기보다 아이비스타일의 새로운 스탠더드를 이룩하고 싶어 했다. 시장의 흐름을 정확히 거스르는 고집이 이어지면서 결과물에 대한 호불호도 뚜렷하게 나타났다. 이런 경험과 결과를 토대로 결국 1967년 랄프는 자신만의 브랜드를 설립한다.

랄프는 브룩스 브라더스의 조용하고 절제된 분위기, 그리고 정통 아메리칸 스타일을 좋아하긴 했지만, 뭔가 부족하다고 느꼈다. "브룩스라는 세계는 일종의 클럽 같았습니다. 아이들은 아빠가 갔던 곳이었기 때문에 자라면서 자연스럽게 그 클럽에 들어갔습니다." 그러나 브룩스는 한계가 있었고 변화를 거부했다. 랄프는 브룩스가 좀 더 많이 바뀌어야 한다고 생각했다. "나는 프레드 아스테어가 주연한 영화를 보고 영화에서 그가 입었던 재킷이 있으면 좋겠다고 생각했습니다. 그런데 브룩스에서는 그런 옷을 만들지 않았어요. 하루는 길거리에서 영화배우 더글러스 페어뱅크스를 봤는데 너무나 멋진 옷을 입은 겁니다. 속으로 생각했죠. '어디서 샀

지?' 그와 똑같은 옷을 사러 브룩스 브라더스도 가고 폴 스튜어트에도 갔습니다. 하지만 그런 옷은 없더군요. ◆

랄프 로렌은 폴로 론칭 이후 빠른 시일 내에 패션 업계에서 자리 잡았다. 최초에는 자신이 몸담았던 분야인 타이 전문 회사로 시작했다. 맨해튼 매디슨가를 상징하던 남성복 제조사 폴 스튜어트에 제품을 납품하는 것을 시작으로 스물여섯 살이 되던 해에는 블루밍데일스*Bloomingdale's*를 비롯한 백화점에서 자신의 이름을 걸고 타이를 판매했다. 당시 사람들에게 생소했던 넓은 폭의 폴로 타이는 입고와 동시에 매진됐고, 폴로의 성공을 옆에서 지켜보던 경쟁업체들이 곧바로 카피 제품을 내놓아 랄프 로렌이 백화점 측에 크게 항의할 정도였다고 한다.

게다가 「플레이보이」를 비롯한 매체들이 혜성처럼 등장한 재능 있는 젊은 디자이너에 주목하고 기사로 다뤄주면서 사세가 빠른 속도로 성장했다. 랄프 로렌 자신에 대한 확신과 자신감은 노먼 힐튼이라는 경쟁력 있는 투자자를 유치하는 데까지 이르렀다. 그 결과 타이 제조사로 시작했던 폴로는 토털웨

◆　　마이클 그로스, 최승희 옮김, 『랄프 로렌 스토리』, 미래의창

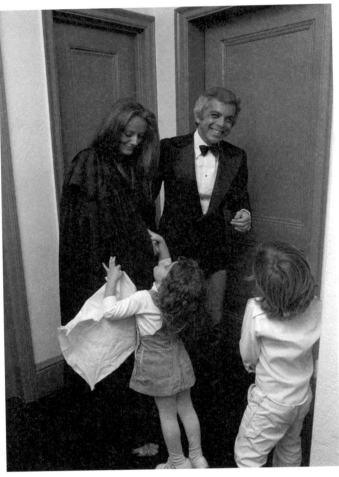

랄프 로렌과 그의 가족. 1977년 © Getty Images/게티이미지코리아

어 브랜드로 확장하고 시장에서 긍정적인 평가를 받았다. 피츠 제럴드의 소설을 원작으로 제작된 영화 〈위대한 개츠비〉(1974)에서 주인공 역할을 맡은 로버트 레드포드의 의상을 디자인했으며, 1970년대 말에는 백악관의 요청으로 당시 포드 대통령의 영부인 베티 포드의 옷을 제작했을 정도로 위상이 높아졌다.

그의 인기는 미국 내에만 머물지 않고 대서양 너머로도 뻗어나갔다. 1981년 영국 런던에 단독 매장을 열었을 뿐만 아니라 언론을 통해 영국 왕실에서 포니 로고가 달린 셔츠를 입는 모습이 노출되기도 했다. 랄프 로렌이 지향한 브룩스 브라더스와 아이비스타일의 원류인 영국 상류층 스타일 중에서도 정점에 있는 왕실에서 역으로 랄프 로렌의 패션을 소비한 것이다.◆ 드레익스*Drake's*의 크리에이티브 디렉터 마이클 힐*Michael Hill*은 자신의 유년기 시절, 살아 있는 아메리칸 드림의 신화로 불린 랄프 로렌을 이렇게 기억했다.

남성복 신에서 런던이 가지는 의미와 지위는 특별했습니다. 우리에

◆　　"제 옷은 여기(영국)에 더 어울리는 것 같습니다. 저는 늘 그런 생각을 해왔습니다. 폴로의 옷은 영국에서 만든 것보다 더 영국적이라고요" 마이클 그로스, 최승희 옮김, 『랄프 로렌 스토리』, 미래의창

게는 새빌 로와 저민 스트리트가♦ 있었으며, 당시 미국, 일본 그리고 이탈리아 등 세계에 제품을 수출하는 영국의 위대한 제조업체들이 존재했어요. 1980년대 뉴욕의 고객 가운데는 랄프 로렌도 있었습니다. 한때 아버지는 그들을 위해서 타이를 제조했고, 제가 지금 몸담고 있는 드레익스 역시 폴로의 타이를 만들던 때가 있었죠.♦♦ 당시 아버지를 비롯한 제조사들은 폴로를 존경하는 마음이 있었습니다. 랄프 로렌은 단순히 의류 제품을 넘어서 꿈을 판매하는 사람으로 보였기 때문입니다. 더군다나 옷 자체도 매력적으로 스타일링되었는데, 동시에 훌륭한 외주 업체를 통해서 제품이 제작됐습니다. 랄프 로렌은 분명히 영국으로부터 많은 영향을 받았지만, 다른 누구보다 설득력 있는 방식으로 그것을 해석하고 조합했다고 생각합니다.

랄프 로렌은 과거 수많은 인터뷰를 통해 공통적인 이야기를 했다. '자신은 패션이 아니라 많은 이들의 더 나은 삶을 위한 일을 한다'는 것이다. 그가 자기 자신을 패션 디자이너가 아

♦ 새빌 로와 저민 스트리트 *Jermyn Street* 는 각각 런던 메이페어와 세인트 제임스 지역에 위치하며 전통적으로 신사복 업체가 즐비한 지역이다.

♦♦ 마이클 힐의 아버지는 타이 메이커였고, 영국 왕실에도 고객이 있었다.

닌 커다란 캔버스를 채우는 화가 혹은 영화감독이라고 생각하는 것 같다고 주변에서 이야기할 정도였다고 한다. 실제로 랄프 로렌도 평생 자신의 삶 속에서 받은 영감을 대중과 공유하고 싶어 했다.

그는 패션을 전문적으로 공부하지는 않았지만 자신이 입고 싶었던 옷을 선보이고 싶은 마음에 자신의 브랜드를 설립했다. 결혼 후에는 평생의 반려자 리키 로렌을 위한 옷을 만들고 싶어서 여성복을 시작했고, 아이들이 태어나자 키즈 라인을 시장에 선보였다.♦♦♦ 그의 관심은 의류에만 머물지 않았다. 1980년대 콜로라도에 대형 목장을 사들인 이후 랄프 로렌 홈 콜렉션을 론칭하고, 랄프 로렌 레스토랑 그리고 카페, 바 등 자신의 실제 라이프스타일이 백분 반영된 사업을 벌였다. 말 그대로 옷이 아닌 삶을 디자인하고 자신의 이상을 실현할 수 있는 삶을 추구했다. 뉴욕 브롱크스의 유대인 이민자의 아들로 태어나 더 멋지고 나은 삶을 바랐던 어린아이의 열정과 꿈이 오늘날의 랄프 로렌과 그의 제국을 건설한 것이다.

물론 랄프 로렌이 오늘날의 왕좌에 오르는 동안 찬사와

♦♦♦　〈오프라 윈프리 쇼〉, 랄프 로렌과 리키 로렌의 인터뷰 중

성공만 있었던 것은 아니다. 시기와 질투, 혹평도 그의 뒤를 늘 따라다녔다. 혹자는 폴로가 그저 과거의 스타일을 그대로 모방한 것이라고 비난한다. 또 누군가는 허풍쟁이 유대인 이민자가 자신과는 하등 상관없는 영국과 아이비리그를 흉내 낸다고 폄하한다. 또 캘빈 클라인Calvin Klein, 타미 힐피거Tommy Hilfiger와 같은 새로운 경쟁자가 등장하고 조르지오 아르마니Giorgio Armani에 구찌Gucci를 입는 여피♦가 나타나면서 위기를 겪기도 했다. 게다가 랄프 로렌을 직접 만나본 사람들은 독선적이고 제왕적 권위를 내세우는 그의 인간성을 비난하기도 한다.

하지만 결국 지난 50년의 세월 속에서 랄프 로렌은 폴로를 가장 미국적이면서 세계적인 브랜드로 일궈냈다. 갓 데뷔한 신인 디자이너이면서도 뉴욕의 대형 백화점과 담판을 지을 만큼 자신감에 가득 찬 신념, 유년기 시절부터 꾸준히 가졌던 주류 사회 입성에 대한 꿈과 성공에 대한 갈망, 그리고 무엇보다도 현실에 안주하지 않은 채 끊임없이 도전하는 개척 정신이 오늘날 풍요로운 미국의 이미지이기도 한 랄프 로렌 제국을 만

♦ 'Young Urban Professional(젊은 도시 전문직)'과 'Hippie(히피)'의 합성어로 1980년대 이후 도시에 거주하며 물질 만능주의적 가치관을 가졌던 젊은 전문직 종사자를 의미한다.

든 것이다.

옷을 좋아하는 사람들 사이에서는 간혹 우스갯소리로 평생 하나의 브랜드만 입으면 뭘 입겠냐는 이야기를 한다. 내 경험에 따르면 랄프 로렌의 폴로가 부동의 일순위다. 랄프 로렌은 웨스턴, 스포츠 그리고 밀리터리를 비롯한 현대 남성복의 모든 장르를 섭렵하고 있을 뿐만 아니라, 그토록 다양한 장르 사이에서 모두 폴로로서 존재하는 개성이 분명하다. 그래서 폴로라는 대답이 나오면 고개를 끄덕이게 된다. 무엇보다도 전통적인 아이비스타일에 위트를 더함으로써 프레피룩을 창조한 브랜드가 아닌가. 만약 이러한 랄프 로렌이 없었다면 아이비스타일이 오늘날까지 과연 그 명맥을 이어올 수 있었을지 의문이 든다. 톰 브라운도, 네오 프레피도, 등장할 수 없었을 것이다. 따라서 랄프 로렌을 한마디로 정의한다면, 이렇게 말할 수 있다. 패션 카테고리의 창조주.

아이비스타일과 프레피룩의 차이

아메리칸 캐주얼과 프레피룩의 아이콘이라면, 단연 랄프 로렌이 떠오를 것이다. 흥미로운 사실은 아메리칸 캐주얼 장르에서 차지하는 랄프 로렌의 절대적 지분과 상징적 지위에도 불구하고, 많은 사람들이 아이비스타일 아이콘으로는 인식하지 않는다는 점이다. 바로 그 지점에서 우리는 혼란에 빠지곤 한다. 과연 아이비스타일과 프레피룩이 다른 것인가? 결론적으로 말하자면 둘은 유사하지만 분명한 차이가 있다.

　　표면적인 단어의 어원으로 유추해보자면 아이비스타일은 아이비리그 대학교 학생들의 차림새를 말한다. 반면 프레피룩은 아이비리그 대학교 진학을 위해 다니는 사립학교(Preparatory School) 학생들인 프레피들의 복식 코드다. 즉 전자는 대학

생이 주 소비층이고, 후자는 중고등학생들이 주요 고객이다. 국내외 패션 사전이나 검색 엔진에서도 대체로 연령을 기반으로 구분해 설명하고 있다.

그렇다면 동일한 옷을 고등학생이 입으면 프레피룩이고, 대학생이 입으면 아이비스타일이 되는 것일까? "아이비리그 스타일에 대해 궁금해하는 사람도 있을 겁니다. 혹자는 1980년대 파스텔 톤의 폴로 셔츠를 입었던 프레피를 떠올리겠죠?" 캐나다 토론토 기반의 저널리스트이자 팟캐스트 진행자인 페드로 멘데스가 지난 2020년 브루스 보이어와의 담화로 구성된 방송 「언버튼드」의 첫 번째 에피소드의 도입부에서 꺼낸 이야기였다. 그가 던진 화두를 바탕으로 패션 업계 관계자 인터뷰, 서적 그리고 웹 페이지 등을 확인했다. 그 결과 프레피룩의 특징을 설명하는 세 가지 키워드를 뽑아낼 수 있었다.

첫 번째 키워드는 유행 시기다. 아이비스타일은 앞서 이야기했듯이 배타적으로 소비되던 1920년대를 시작으로 1950년대 후반에 전성기를 맞은 이후 1960년대 말에 쇠퇴기를 겪는다. 반면 프레피룩은 대중들이 아이비스타일에 대해 관심을 잃은 1980년대를 기점으로 1990년대까지 유행한다. 흥미롭게도 1980년대 이전까지 프레피는 사립학교에 재학 중인 학생 자체를 의미할 뿐, 특정 의복 스타일과는 뚜렷한 연관성조차 없었다.

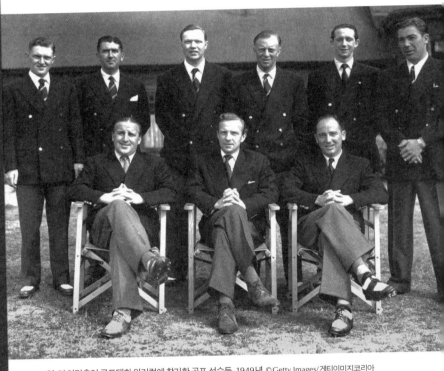

영-미 아마추어 골프대회 워커컵에 참가한 골프 선수들. 1949년 ©Getty Images/게티이미지코리아

대중 매체에서 프레피라는 용어가 처음 등장한 것은 라이언 오 닐과 알리 맥그로우가 주연한 1971년도 영화 〈러브스토리*Love Story*〉에서다.

하지만 영화에서도 프레피는 오늘날 우리가 인지하는 스타일로서의 용어가 아닌, 특정 계층을 조롱하는 의미로 사용 됐다. 소위 샌님 같은 사립학교 학생들을 희화할 목적으로 쓰 던 프레피라는 단어는 1980년을 전후해 『오피셜프레피핸드북』 이 출간되면서부터 패션과 연결돼 통용된다. 물론 이 책도 당 시의 세태에 대한 조소가 짙게 드리워져 있긴 마찬가지였다.

두 번째 키워드는 색깔이다. 아이비스타일을 추종하는 사람들이 선호하는 색깔은 영국인들의 복장이 늘 그러했듯 단 조로웠다. 단벌의 재킷 상의라면 주로 짙은 감색이었을 것이고, 슈트라면 회색 플란넬을 선호했다. 액세서리도 단색의 솔리드 타이 혹은 사선의 레지멘탈 타이 정도가 전부였다. 하절기에는 마드라스 체크*Madras check* 재킷과 셔츠를 입기는 했지만, 그마저 도 톤 다운된 색들이 주류를 이뤘다. 그만큼 색채를 사용하는 데 있어서 보수적인 모습을 띠었다. 피츠제럴드의 소설 『위대 한 개츠비』에서도 분홍색 정장을 입은 개츠비를 험담하는 내용 이 있을 정도다.

상대적으로 프레피룩은 화려할 뿐만 아니라 과장된 디

자인을 지향한다. '대담한(flamboyant)'이라는 형용사가 프레피를 묘사하는 단골 수식어일 정도다. 실례로 1980년대 이후 뉴욕 맨해튼에서는 동부 기득권 계층의 전통적 휴양지였던 로드아일랜드주의 뉴포트와 매사추세츠주의 낸터킷에서나 어울릴법한 파스텔 톤의 폴로 피케 셔츠 그리고 동물 자수가 박힌 바지가 눈에 띄기 시작한다. 불과 20년 전에는 상상할 수 없었던대범한 색상과 디자인을 받아들이게 된 것이다. 아이비스타일이 쇠퇴하고서 패션 시장을 지배하던 히피의 색깔들이 자연스레 일상에 녹아들었을 것이라 추측된다. 즉 원색을 사용하면서도 자연친화적 성격을 드러내던 20세기 보헤미안 스타일과전통적인 아이비스타일이 융합된 시대의 산물이 곧 프레피룩이다.

　　세 번째 키워드는 스포츠화 혹은 캐주얼화다. 기본적으로 아이비스타일은 '건강한 신체에 건강한 정신이 깃든다'는고대 그리스 철학과 이념을 계승한 아이비리그 학생들의 옷차림답게 스포츠적 요소가 더해진 복식이었다. 특히 영국의 윈저공이 즐겨 입던 소프트 드레스 스타일의 영향을 받아 상류층의레저 복장을 적극 수용했다. 조정 경기에 입던 블레이저와 크리켓 니트가 대표적이다.

　　아이비리그의 전통을 계승하고 재해석한 프레피룩 역

시 예외는 아니었다. 대표적으로 상류 사회에 대한 동경과 함께 아메리칸 드림을 구현한 랄프 로렌은 고급 스포츠 문화를 차용하는 데 적극적이었다. 폴로 랄프 로렌이라는 브랜드명부터 그 모든 것을 단번에 설명해준다. 랄프 로렌의 상징이자 매 시즌 컬렉션의 주요 테마로 등장하는 럭비 셔츠 역시 빼놓을 수 없다. 이튼칼리지와 함께 영국의 귀족 학교로 손꼽히는 럭비스쿨에서 만들어진 럭비는 겉으로 보이는 특유의 거친 플레이 스타일과는 달리 오랜 시간 귀족 스포츠로 분류돼왔다. 아일랜드를 대표하는 문인 오스카 와일드도 '신사들은 럭비를, 천민들은 축구를 한다'라고 언급했을 정도다. 실제로 오늘날 영국의 럭비 선수 중 37퍼센트가 사립학교 출신이라고 한다. 그에 비해 축구 선수들의 사립학교 졸업 비율은 5퍼센트에 불과하다.◆

정리하자면 아이비스타일이 전통적인 정장 스타일에 약간의 가벼움을 섞었다면, 반대로 프레피룩은 캐주얼한 운동복에 약간의 진중함을 얹었다. 미국 구두의 정수로 불리는 알

◆　「스포츠계 불평등: 일부 스포츠가 사교육에 의해 '지배' 당하고 있다—사회 계층 이동성 보고서(Sport inequality : Some sports 'dominated' by the privately educated - social mobility report)」, BBC, 2019년 6월 24일

든의 미국 서부, 오세아니아, 아시아 태평양 지역 총괄 디렉터로 활동하는 스티브 레인하트*Steve Reinhart*는 아이비스타일과 프레피룩에 대해 다음과 같이 언급했다.

> 아이비스타일은 미국 동부 뉴잉글랜드 지역에서 탄생했습니다. 고전적이고 장년층을 포함한 전 연령층에서 소비되는 스타일이라고 볼 수 있어요. 마서스비니어드 혹은 낸터킷에서 휴가를 보내는 JFK와 그의 동생 RFK의 케네디 가문이 연상되기도 합니다. 반면에 프레피룩은 주 소비층의 연령이 상대적으로 어린 편으로 인식됩니다. 아이비스타일에 영감을 받았지만, 조금 더 젊고 캐주얼하게 소비되고 있죠. 굳이 브랜드로 구분하자면 브룩스 브라더스, 제이프레스는 아이비스타일에 가까운 편이고 랄프 로렌, 제이크루*J. Crew* 그리고 로잉 블레이저스*Rowing Blazers*는 프레피룩을 대변한다고 볼 수 있을 것 같습니다.

최근 아이비스타일에 대한 관심이 대두되고 있지만, 여전히 일반 매체에서 쉽게 접할 수 있는 표현은 아이비스타일보다는 프레피룩일 것이다. 아무래도 유사함 때문인지 대중들은 두 스타일에 큰 차이를 두지 않는 듯하다. 마치 트래드와 아이비스타일을 구분하는 데 큰 의미를 두지 않듯이 말이다. 실제

로 아이비스타일의 본고장인 미국에서조차 대부분 두 장르를 같은 범주 내에 있는 스타일로 인식한다. 그러나 엄밀히 말해 트래드라는 공통된 뿌리에서 발아했지만, 정반대의 방향성을 갖고 있는 전혀 다른 지향을 가진 스타일이다. 아이비스타일은 20세기 중반 보편적이고 실용적 가치를 무기로 확산했다면, 프레피룩은 1980년대 중반 이후 화려하고 귀족적 면모를 부각하며 부흥했다. 그럼에도 불구하고 전통에 대한 진한 향기는 아이비스타일과 프레피룩의 DNA에 공통분모로 남아 있다. 그리고 무엇보다 두 스타일 모두 우아하면서도 실용적이라는 점에서 다시 한번 만난다.

III

JUNIOR

톰 브라운과 『테이크 아이비』

랄프 로렌은 프레피룩이라는 장르를 개척하며 1980년대 이후 밀레니엄까지의 아메리칸 캐주얼을 지배했다. 그러나 과거 아이비스타일 그리고 여느 패션 장르가 그러했듯 시간이 지날수록 대중은 폴로 로고에 대해 염증을 느끼기 시작했다. 2000년대 이후부터는 록시크*Rock Chic*가 패션 신의 주요 테마로 급부상하며 패션의 중심부로 진출한다. 미국의 스트록스*The Strokes*와 영국의 리버틴스*The Libertines* 같은 포스트 펑크 밴드들은 음악계를 넘어 패션계에까지 영향을 미쳤다. 하지만 누가 뭐라 해도 당시의 스타일 아이콘은 배우도 모델도 아닌 디자이너 에디 슬리먼*Hedi Slimane*이었다.

리버틴스의 프론트맨 피트 도허티를 뮤즈로 삼았던 에

디 슬리먼의 디올 옴므*Dior Homme*는 고령의 칼 라거펠트*Karl Lagerfeld* 도 다이어트하게 만들 만큼 모성애를 자극하는 가녀린 남성을 이상적인 패션상으로 재창조한다. 카네이 웨스트와 같은 힙합 뮤지션들마저 슬리먼이 디자인한 슬림한 팬츠를 입고 랩을 하게 된다. 또한 그의 어시스턴트로 활동했던 디자이너 크리스 반 아쉐도 동시에 주목을 받았다.

그렇게 명품 하우스가 주도하는 2000년대가 지나고 남성 패션 트렌드에도 미약하지만 새로운 바람이 불었다. 아이비스타일에 뿌리를 두고 21세기의 시각으로 패션을 재해석한 미국인 디자이너와 반세기 전 일본에서 출간된 책 한 권이 시장에 반향을 일으켰다. 그 주인공은 바로 톰 브라운과 『테이크 아이비』다.

톰 브라운은 미국 중부의 명문 대학에서 경제학을 전공한 후 돌연 배우의 꿈을 키우며 할리우드를 전전하던 연기 지망생이었다. 훗날 연기만큼 열정을 가졌던 패션계에 발을 들이면서 의류업에 종사하게 됐고 결과적으로 디자이너로 대성한다. 그런데 톰 브라운을 알고 있는 사람이라면 그와 아이비스타일이 어떤 연관성이 있는지 의문이 들 것이다. 지극히 자연스러운 반응이다.

톰 브라운 하면 과장된 어깨 패드, 정장 바지 대신 입은

스커트 그리고 재킷 위에 그려진 돌고래 프린트가 먼저 떠오른다. 보수적인 아이비스타일과는 좀처럼 공통점을 찾을 수 없는 요소들이다. 그럼에도 톰 브라운은 자신이 디자이너로서의 정체성을 찾고 컬렉션의 영감을 얻는 원천이 아이비스타일이라고 고백한다.

연기자를 꿈꾸며 이주한 LA는 청년 시절의 톰 브라운에게 쇼핑의 메카이자 상상력의 기원이었다. 당시 동부 출신의 고소득 직장인들은 은퇴 후 따뜻한 기후의 서부로 오면 그즉시 이전에 입던 정장을 팔아치웠다고 한다. 그런 까닭에 태평양 연안의 빈티지 가게에는 1950년대 전후 황금기를 누리던 아이비스타일의 브룩스 브라더스와 제이프레스의 슈트 그리고 옥스퍼드 셔츠가 즐비했다. 톰 브라운은 과거의 유산에 자신의 취향과 시선을 더해 수선하고 입어봄으로써 자신만의 안목을 길렀다. 당시의 경험을 발판 삼아 클럽 모나코 *Club Monaco*에서 디자이너로서 첫 커리어를 쌓고, 2001년 그의 개인 브랜드인 톰 브라운 뉴욕 *Thom Brown New York*을 론칭한다.

브랜드 론칭 초기에는 세간의 관심과 투자를 얻지 못했다. 단 다섯 벌의 슈트로 소박하게 시작했지만, 그가 지향하는 바는 명확했다. 자신이 경애하던 브룩스 브라더스, 제이프레스 그리고 랄프 로렌처럼 미국을 상징하는 의복을 자신의 관점으

로 재해석해 대중에게 소개하는 것이었다. 돌이켜보면 한껏 과장되고 통념적인 성 구분을 초월하는 그의 옷들은 컬렉션 무대에 한정될 뿐이다. 실제로 톰 브라운이라는 브랜드를 상징하는 회색의 슈트, 흰색의 옥스퍼드 버튼다운 셔츠, 카디건*cardigan* 그리고 윙팁*wing tip*은 모두 아이비스타일의 정수를 상징하는 라인들이다. 단지 그가 표현하고자 하는 패션 아이템의 비율과 접근 방식이 조정됐을 뿐이다.

톰 브라운만의 변주로 표현한 아메리칸 클래식에 패션 업계도 반응하기 시작했다. 미국패션디자이너협회(CFDA)는 2006년 이후 세 차례나 그에게 올해의 디자이너 상을 수여했다. 브룩스 브라더스에서는 그와의 컬래버레이션을 통해 브룩스 브라더스 블랙 플리스*Black Fleece* 라인을 전개하기에 이른다. 아이비스타일 애호가 중 한 사람으로서 오랜 세월 사랑해온 전통의 제조사와 협업을 하는 경험이 그에게 얼마나 특별한 의미로 다가왔을지 상상조차 하기 어렵다. 이런 경험과 과정이 쌓여 한때 고루하게만 인식되던 아이비스타일을 네오 프레피라는 새로운 장르로 발전시키는 데 한몫했다. 흔하디 흔한 옥스퍼드 버튼다운 셔츠도 그의 손을 거치면 하이패션으로 거듭나는 것을 보며 생각한다. 정형화된 기존 스타일에 새로운 가능성을 제시한 인물로 톰 브라운을 능가하는 디자이너는 없을 거

라고.

　　한편 2001년 톰 브라운이 론칭될 무렵 패션계에는 새로운 움직임이 나타나기 시작했다. 인터넷 블로그가 잡지의 자리를 대신하며 세계적으로 트렌드를 주도했다. 전통의 미디어 환경과 달리 블로그에서는 콘텐츠를 중심으로 생산자와 소비자의 경계가 희미해진다. 블로그의 가능성과 잠재력을 초기에 간파한 몇몇 인물들은 일반 소비자와 대중의 관점에서 자신의 생각과 의견을 자유롭게 지속적으로 개진하며 자신의 영향력을 키워나갔다. 실제로 2000년대에 활동을 시작한 초기 블로거 중에서 오늘날 패션 업계의 권위자로 성장해 여전히 영향력을 구사하는 사람들도 상당히 많다. 각각 2005년과 2007년에 블로그 활동을 시작한 미국인 사진작가 스콧 슈만*Scott Schuman*과 영국인 인플루언서 사이먼 크럼프턴*Simon Crompton*이 대표적이다.♦

　　남성 스타일 블로그 「ACL(A Continuous Lean)」을 설립한 마이클 윌리엄스*Michael Williams* 역시 수많은 블로거 중 한 사람이었다. 그런데 2008년에 윌리엄스가 자신의 블로그에 올린 포스팅 하나가 미국 패션 업계에 큰 반향을 일으키게 된다. 1960년

♦　　두 사람은 각각 「사토리얼리스트 *Sartorialist*」와 「퍼머넌트 스타일*Permanent Style*」이라는 홈페이지를 아직도 운영 중이다.

대 일본에서 출간된 『테이크 아이비』의 이미지들을 스캔해 올린 것이다. 노스탤지어를 담은 아이비스타일의 사진들이 윌리엄스의 블로그를 통해 알려졌고 「뉴욕타임스」는 초판본을 구하기가 하늘의 별 따기라는 『테이크 아이비』를 미국 패션 업계의 성배라고 칭했다. 윌리엄스의 블로그는 단숨에 유명해졌다. 그동안 잊고 있던 고전적이고 우아한 아메리칸 캐주얼에 대한 대중의 관심도 높아졌다. 미국의 출판사 파워하우스에서는 이런 변화의 흐름을 읽고 2010년에 『테이크 아이비』의 영문판을 출간하기에 이른다. 일본의 패션 기업에서 자사의 브랜드 홍보 영상물과 함께 부록으로 제작한 포토북 『테이크 아이비』는 그렇게 클래식 멘즈웨어 신의 성서로 거듭났다.

일본 패션, 음악, 문화를 연구하는 미국인 작가 데이비드 막스는 『아메토라』라는 책을 통해 과거 일본이 아이비스타일을 비롯한 아메리칸 캐주얼을 어떻게 도입시키고 발전시켰는지에 대해 이야기한다. 오늘날 일본이 패션 강대국으로 성장할 수 있던 배경에 대해 소개하는 책인 만큼 패션 업계에 시사하는 바가 크다. 심지어 브루스 보이어는 자신의 책 출판 기념 강연회에서 "『아메토라』를 읽어보신 분이 이 자리에 계십니까?"라고 물었을 정도라고 한다. 아마도 『테이크 아이비』 출간의 비하인드 스토리가 세상에 공개된 것도 『아메토라』가 있었

기에 가능했을 거라 짐작된다.

『테이크 아이비』를 위한 사진 촬영 당시 미국 현지에서는 아이비스타일이 이미 침체기를 겪고 있었다. 한껏 아이비스타일로 멋을 부린 인물들의 자연스러운 사진을 촬영하는 것은 불가능했고, 제작진들의 연출을 통해 겨우 포토북을 완성할 수 있었다. 밴 재킷이라는 브랜드 홍보를 위해 미국을 방문했고, 자신들이 기대한 아이비스타일에 대한 이미지와 실제 사이에 차이가 있어 섭외를 통해 포토북을 완성했다는 비하인드 스토리가 세간에 밝혀졌을 때의 반응은 흥미로우면서도 놀라웠다.

인터넷 커뮤니티를 중심으로 칭송되던 '1960년대 미국 스타일'이 알고보니 단지 프로모션을 위해 의도적으로 촬영된 '광고' 이미지였다는 사실은 큰 충격을 가져다줬다. 하지만『테이크 아이비』는 성서의 지위를 잃지 않았다. 중요한 점은 무엇보다 이 책이 담고 있는 당시의 기록들이 오늘날 수많은 브랜드와 사람들에게 영감을 불어넣었다는 데 있다. 책 속에 연출된 착장은 미국에서 아이비스타일이 유행했을 당시 실재했던 스타일링을 반영해 만들어졌다. 이것만으로도『테이크 아이비』의 가치는 여전히 충분하다.

네오 프레피의 등장

패션은 돌고 돈다는 말이 있다. 누군가는 10년이 사이클이라 하고, 또 누군가는 그보다 짧게 혹은 길게 다시 유행이 돌아온다고 말한다. 저마다 주기에 대한 관점이 있겠지만, 지난 시간들을 되짚어보면 과거의 유행이 되돌아온다는 말에는 대체로 동의하는 편이다. 지난날의 아카이브에서 영감을 받아 오늘의 관점으로 재해석하는 것이 패션 신의 오래된 진화의 법칙이자 내일의 스타일링을 위한 초석이지 않던가? 결국 특정 스타일이 재유행할 수 있는 이유는 기성세대와는 차별화된 모습으로 보이고 싶어 하는 새로운 세대의 저항 심리와 본능적으로 과거에 끌리는 인간의 특성이 어울린 결과라고 생각한다.

가까운 예로 오늘날 한국 청소년들은 얼마 전까지만 해

도 전국적으로 유행했던 스키니진을 자신들의 부모님이 입던 스타일이라며 기피한다. 그런가 하면 한쪽에서는 다시는 찾아볼 수 없을 것 같았던 1990년대 후반의 힙합 바지, 나이키 덩크로우 그리고 틴트 안경이 시티보이룩이라는 이름으로 되살아났다. 이처럼 지금 당장은 사라진 스타일이라도 언젠가 다시 돌아올 수 있는 법이다. 단, 새로운 듯 익숙한 스타일은 흑백 사진 속에 박제된 이미지와 100퍼센트 동일한 모습으로 다시 등장하지 않는다. 과거에서 찾은 영감은 스타일의 뼈대를 구성할 뿐, 오늘의 사회적 분위기와 패션 트렌드를 덧입고 진화된 모습으로 나타난다.

　패션 트렌드의 주기와 예측에 대해 「에스콰이어UK」의 편집장 닉 설리번*Nick Sullivan*은 그리 어려운 일이 아니라고 말한다. 그는 유행이 한쪽에서 다른 한쪽의 극단으로 옮겨가는 식으로 뜨고 저문다고 설명한다. 그의 말대로라면 오늘날 런웨이를 점령하고 있는 스트리트 패션의 시대가 저문 이후, 디자이너들이 아방가르드하고 고전적인 의복을 새로운 대안으로 제시할지도 모른다. 하지만 대부분 패션 업계의 제조사도 패션 소비자도 급격한 변화 앞에서는 연착륙할 수 있는 시간이 필요하다. 어제까지는 시티보이룩으로 입다가 갑자기 고전적 스타일의 바람이 불어 내일 당장 스리피스 슈트, 프록코트 그리고

드레익스 SS18 시즌 룩북 ©Drake's

보타이를 하고 돌아다닐 수는 없는 노릇이니 말이다.

그런 과도기에 완충제 역할을 해주는 아이템으로서 아이비스타일 혹은 프레피룩에 대한 주목도가 높아지고 있는 것이 아닐까 생각한다. 캐주얼하면서 클래식하고, 무심하면서 우아한 스타일로 이보다 좋은 대안은 없다. 게다가 두 장르가 패션 신에서 대중의 뜨거운 관심을 받아온 것이 언제부터였는지 가늠하기도 힘들 정도니 흥행 요소는 확실히 갖춘 셈이다.

21세기에 새롭게 등장한 아이비스타일을 이야기할 때 네오 프레피, ALD, 로잉 블레이저스 그리고 드레익스를 빼놓을 수 없다. 랄프 로렌이 전통적인 아이비스타일에 히피의 색을 입혔듯 오늘날의 아이비스타일 역시 남성 패션의 주요 테마나 개인적 경험을 바탕으로 시장에 새롭게 등장했다. 그리고 과거의 패션 구루들이 그러했듯 서로 다른 성장 배경의 디렉터들이 각자의 시선으로 해석한 새로운 아이비스타일을 동시대에 목격하는 일은 어떤 다큐멘터리를 보는 것보다도 생생한 느낌을 전해준다.

스트리트 문화의 결합으로 아이비스타일의 새로운 비전을 제시한 ALD는 2014년 뉴욕 퀸스의 그리스 이민자 테디 샌티스*Teddy Santis*가 설립한 브랜드다. 투팍의 음악을 듣고 마이클 조던의 경기를 보고 자란 그에게는 평생을 함께한 뉴욕 퀸스의 길거리와 유전적으로 물려받은 그리스인의 미적 감각이 영감의 원천이다. 그래피티, 브레이크 댄스 그리고 디제잉을 즐기는 동시에 유럽 문화에도 애착이 컸던 샌티스는 뉴욕 맨해튼에서 작은 팝업 스토어를 시작한 이래 뉴욕 스트리트 패션을 상징하는 디자이너로 점차 성장했다.

샌티스의 성장 배경 덕분인지 ALD는 전통적인 스트리트 브랜드 스투시*Stüssy* 혹은 슈프림*Supreme*보다는 클래식 멘즈웨

어의 성향이 짙게 녹아 있다. 뉴욕 메츠의 뉴에라 모자를 쓰고 뉴발란스 농구화에 슬랙스를 입고 트위드 코트 혹은 크리켓 니트를 걸치는 스타일을 자연스레 연출한다. 스트리트웨어를 기반으로 성장한 브랜드지만, 일상생활은 물론 사무실에서 입기에도 부족함이 없다. 어쩌면 오늘날 트렌드의 핵심을 날카로우리만큼 꿰뚫어 보고 있으며, 2020년대 패션 업계의 주요 테마인 스트리트웨어가 해석한 프레피룩 즉, 네오 프레피의 정수를 보여주는 디자이너와 브랜드가 샌티스와 ALD다.

그런 성공의 영향으로 뉴발란스에서는 2022년부터 샌티스가 메이드인유에스에이(Made in USA) 라인의 디렉터로 합류한다고 발표했다. ALD를 통해 다양한 장르의 브랜드와 협업을 기획하고 성공을 기록한 그인 만큼 뉴발란스에서는 또 어떤 모습을 새롭게 선보일지 시장의 관심이 쏠리고 있다. 추측건대, 뉴발란스의 스니커즈 라인에 비해 대중적 인지도가 낮았던 의류 분야에서 새로운 가능성을 제시하리라고 본다. 그동안 ALD에서 보여줬던 샌티스의 감성을 바탕으로 어쩌면 뉴발란스에서 본격적인 클래식 스포츠웨어를 내놓지 않을지 기대된다.

ALD가 스트리트 패션의 성격이 짙었다면, 비슷한 시기에 론칭한 로잉 블레이저스는 아이비리그와 영국 상류층의 라이프스타일을 기반으로 약간의 위트와 트위스트를 가한다.

2017년 브랜드를 설립한 잭 칼슨*Jack Carlson*은 미국에서 태어나 보딩스쿨을 다녔다. 이후 영국 옥스퍼드대학교에서 고고학을 공부하고, 미국 조정 국가 대표 선수로도 활동했다. 실제로 칼슨은 자신이 선수 활동을 하고 애착을 가졌던 조정 운동복 '블레이저'♦에 관심을 갖고 『로잉 블레이저스』 출판을 시작으로 패션 업계 커리어를 쌓았다. 그리고 그는 영국의 전통 있는 조정 이벤트인 '헨리 온 템즈 로열 레가타*Henly on Thames Royal Regatta*'에 여전히 매년 참석한다고 한다.

칼슨의 로잉 블레이저스는 ALD와 비교했을 때 동부 엘리트와 유럽 귀족 문화의 색채가 상대적으로 더 짙다. 샌티스가 뉴욕 퀸즈에서 자신의 정체성을 확립했다면, 칼슨은 영국 유학의 경험을 통해 자신의 브랜드를 구축하기 시작했기 때문이다. 컬렉션의 주요 테마는 자신이 선수로 활동했던 조정을 비롯해 영국의 귀족 스포츠 운동복을 다루지만, 1980년대 후반 출생인 만큼 자칫 딱딱해 보일 수 있는 무드를 유쾌하고 펑키하게 표현한다. 실례로 미국 조정 국가대표팀과 영국 옥스퍼드대학교 조정팀의 공식 스폰서로서 블레이저를 제작할 뿐만 아

♦　　오늘날 단품 재킷을 뜻하기도 하는 블레이저는 실제 조정 경기 운동복에서 유래됐다고 한다.

니라 알록달록한 무지개 패턴의 럭비 셔츠를 만들고, 만화 캐
릭터가 그려진 스웨트 셔츠를 만들기도 한다.

또한 미국의 전통적인 브랜드 스페리 *Sperry*, 랜즈엔드 *Land's*
*End*뿐만 아니라 경쟁사라고도 할 수 있는 제이프레스, 노아 *NOAH*
와의 컬래버레이션을 통해 끊임없이 새로운 모습을 보여주고
있다. 그러한 로잉 블레이저스의 행보를 「WWD」, 「에스콰이
어」와 같은 패션지를 비롯해 「월스트리트 저널」, 「타임스」 같은
전통적 매체들이 주목하고 있다. 기사들의 제목만 봐도 "로잉
블레이저스, 프레피의 새로운 해석"(「WWD」, 2018년 8월), "프레
피룩의 귀환"(「에스콰이어」, 2019년 6월), "브룩스 브라더스 그리
고 제이크루의 새로운 대안"(「월스트리트 저널」, 2020년 7월) 등 패
션계의 신성을 목격한 듯한 수식어 일색이다.

로잉 블레이저스에는 삶, 의류 그리고 스타일에 대한 제 철학이 반
영되어 있습니다. 클래식하면서 기발하고, 전통적이면서도 동시에
새로움을 추구하는 것이었죠. 무엇보다도 중요한 점은 진정성과 오
리지널리티였습니다. 로잉 블레이저스를 론칭한 이후로 미국 국가
대표, 옥스퍼드 조정팀을 비롯한 실제 조정 클럽에 블레이저 재킷
을 납품했습니다. 블레이저와 함께 브랜드의 중심축을 담당하는 럭
비 셔츠 역시 마찬가지예요. 유럽 혹은 미국에서 오래된 빈티지 기

로잉 블레이저스 AW19 시즌 룩북 ©Rowing Blazeres

계를 사용해 헤비 웨이트 소재 셔츠를 만들고 있죠. 고전적인 방식을 중요시합니다. 돌이켜보면 어릴 때부터 그랬던 것 같아요. 학창 시절 제 친구들 모두가 애버크롬비앤피치*Abercrombie & Fitch*에 열광하는 동안, 저는 1930년대 제작된 빈티지 블레이저, 물려받은 라코스테*LACOSTE* 폴로 셔츠 그리고 유럽 여행에서 사온 럭비 셔츠를 입고 다녔거든요.◆

21세기 아이비리그 트렌드를 주도하는 마지막 브랜드는 미국 랄프 로렌에 대한 영국의 대답으로 여겨지는 드레익스다. 앞서 언급한 두 브랜드와의 차이가 있다면, 드레익스는 스트리트 색채 대신 남성 테일러링 시장에서 강세를 보이던 이탈리안 스타일과 영국의 감성을 기본 바탕에 둔다. 지극히 영국적인 트위드 원단에 부드러운 이탈리안 슈트의 선을 강조하는 한편, 영국 신사를 연상시키는 베스트에 알록달록한 색채를 더해 오늘날 남성들의 마음을 저격한다.

특히 2018년을 전후한 컬렉션에서는 미국의 아이비스타일을 새로운 키워드로 등장시킨다. 고전적인 체크 재킷 안에

◆ 「The Rake」, 로잉 블레이저스의 잭 칼슨과의 대화 중에서

럭비 셔츠와 옥스퍼드 버튼다운 셔츠를 레이어링 한 스타일로 기존 클래식 멘즈웨어 애호가뿐만 아니라 아이비스타일 마니아들을 사로잡았다. 옥스퍼드의 고풍스러운 대학교 캠퍼스를 배경으로 제작한 룩북에는 지극히 미국적인 야구 모자와 제이프레스에서 유래한 쉐기독 스웨터가 늘 등장한다.

영국 노샘프턴의 전통적인 제화 업체와 컬래버레이션하기보다는 미국 구두를 대표하는 알든과 새로운 제품을 선보인다. 영국 태생의 브랜드이면서도 영국의 간접적 영향으로 탄생한 아이비스타일에 자신들만의 새로운 색깔을 더해 시장에 선보인 것이다. 엄밀히 말해 국적만 영국일 뿐 앞서 언급한 두 브랜드보다 고전적이고 차분한 아이비스타일의 정수를 담고 있다. 아마도 드레익스의 디렉터인 마이클 힐과 영국인들의 아메리카나에 대한 향수와 애정 때문일 것이다. 드레익스의 발자취를 돌이켜볼 때, 아이비스타일에 대한 그의 관심은 앞으로도 지속되리라 예상한다.

어린 시절 아버지는 미국 동부 출장을 자주 가셨어요. 그 덕분에 미국 제품들을 쉽게 접했던 것 같습니다. 랄프 로렌에서 버튼다운 셔츠 몇 벌을 사 갖고 집에 오시던 아버지 모습이 기억납니다. 당시 영국에서는 찾아보기 힘든 옷이었죠. 아버지께서는 랄프 로렌과

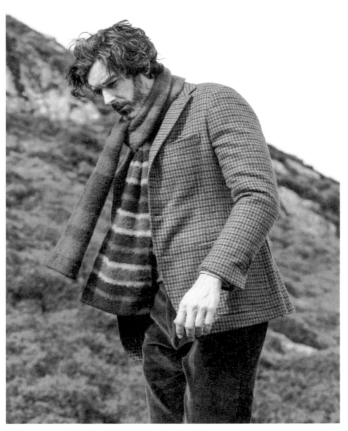

드레익스 AW17 시즌 룩북 ©Drake's

같은 미국 제품에 대한 이야기를 많이 해주셨어요. 어디서 유래했는지, 누가 입었는지 그리고 어떻게 스타일링 했는지 등을 말이죠. 되짚어보면 옷 자체가 아닌 그 안에 담긴 스토리에 매료됐던 것 같습니다. 한편 드레익스 창업자 마이클 드레이크는 브룩스 셔츠를 한 번에 몇 장씩 사고는 했어요. 오랜 시간 그의 옆에서 일하면서 브룩스 브라더스의 셔츠, 넥타이 그리고 색 재킷에 익숙해졌습니다. 자연스럽게 미국 의복 양식은 오늘날 드레익스의 중심축으로 자리 잡게 됐죠. 우리는 그런 시대에 살았습니다. 제가 학교 다닐 때만 하더라도 남학생들은 전부 페니로퍼를 신고 다녔으니까요. 앳된 과거의 향수가 친숙한 건 당연한 게 아닐까 생각됩니다. 영감의 원천이죠.

2010년대 초반 이후 주요 매체에서는 프레피룩의 귀환을 예견했다. 2010년 「뉴욕타임스」는 아메리칸 캐주얼의 시대가 도래할 것이라고 점쳤고, 「배니티페어」는 『오피셜프레피핸드북』 출간 30주년을 기념하는 특집 기사를 내보냈다. 유행의 흐름상 프레피룩의 시대가 다시 돌아오고 있음은 자명했지만, 글로벌 명품 하우스들은 스트리트 패션 중심의 트렌드를 포기할 의사가 없었다.◆ 게다가 당시 패션 업계는 과거 아이비스타일과 프레피룩의 영광을 재현해줄 플레이어도 부재한 상황이

었다.

때마침 2010년대 후반을 기점으로 스트리트, 스포츠 그리고 프레피룩이라는 배경을 둔 세 브랜드가 등장했다. 패션 종사자와 트렌드세터들은 자연스럽게 아메리칸 캐주얼에 눈이 쏠렸다. 그리고 프레피룩은 네오 프레피라는 새로운 이름으로 수십 년 만에 다시 남성복 신에서 뜨거운 테마로 떠올랐다. 프랑스에서 밀리터리 복각 브랜드로 탄생했지만 2010년대 이후 아이비스타일로 방향을 선회한 아나토미카ANATOMICA, 뉴욕에 근거지를 뒀지만 ALD보다 스트리트 패션의 성격이 조금 더 짙은 노아도 네오 프레피라는 파도에 합류하며 새로운 흐름을 주도하고 있다.

신진 브랜드의 왕성한 활동은 랄프 로렌에게 다시 한번 영감을 불어넣는 계기가 됐다. 시즌 컬렉션에서 점점 그 비중

♦ 10 꼬르소 꼬모10 Corso Como를 총괄하는 에이브릴 오츠는 스트리트 패션 중심의 트렌드는 결국 글로벌 명품 브랜드들이 견인했다고 이야기한다. 루이비통과 구찌와 같은 전통적이고 보수적인 기존의 하이패션 업계에서 디자이너 버질 아블로와 알레산드로 미켈레를 선임하면서 기존에 없던 새로운 고객층을 창출한 것이다. 더구나 스트리트 감성으로 무장한 명품은 수익률을 월등히 높일 수 있다. 100만 원짜리 운동화를 만들어도 매장 앞에 줄을 세우게 됐으니 말이다. 여기에 나이키, 아디다스 그리고 뉴발란스 같은 스포츠웨어 브랜드들이 '래플 & 드로우'를 통해 인위적 물량 통제를 실시하며 소비자들의 구매 욕구를 장기간 유지시키고 있다. 이제는 희소성이 곧 경제성이다.

이 축소돼가던 럭비 셔츠의 부활, 초어 재킷*chore jacket* <u>프로모션</u>
그리고 한층 스트리트 무드를 가미한 폴로 스포츠*POLO SPORTS* 라
인이 재가동됐다. 아마도 지금의 추세라면 단종됐던 럭비*RUGBY*
라인도 부활할 기세다. 그야말로 네오 프레피를 통해 아이비스
타일과 프레피룩은 이 시대의 언어로 재평가되고 있다.

코로나바이러스

2019년 겨울 코로나바이러스 관련 기사를 처음 접했을 때, 이후 지금과 같은 상황이 벌어질 것이라고 예견한 사람이 몇이나 될까? 더 이상 코로나바이러스 이전의 시대로 완전히 돌아갈 수 없다는 암울한 전망이 대두되고, 마스크 없는 일상은 이제 상상하기 어려운 지경에 이르렀다. 전례 없는 전염병의 대유행에 글로벌 경기는 2차 세계 대전 이후 가장 큰 침체를 겪었다.

　　패션 업계 역시 예외는 아니었다. 전 세계적인 봉쇄 조치에 따른 소비 위축, 관광 산업 축소 등 여러 이유가 있겠지만, 주요한 요인 중 하나는 재택 근무 확산에 따른 전반적인 근무 형태의 변화였다. 팬데믹 초반에는 업무 환경의 변화가 그리 대수롭지 않아 보였을지 몰라도 이제는 의식주를 포함한 생활 양

식전반의 대전환에 어느 정도 익숙해진 상황이다.

우선 임대료가 천정부지로 치솟는 도심에 아등바등 모여 살지 않아도 된다는 생각을 갖게 됐다. 또 요식업계는 식당이라는 물리적 제약에서 벗어나 배달과 밀키트 사업에 주목했다. 무엇보다도 집 밖에 나갈 일이 줄어드니 옷을 제대로 갖춰 입을 필요성이 줄어들었다. 집에서 일을 하는 사람들이 늘어나면서 홈웨어에 대한 인식도 바뀌었다. 만약 화상 회의를 해야 한다면 화면에 드러나지 않는 하반신은 정장 바지 대신 좋아하는 축구 클럽 반바지를 입어도 무방하니 말이다.

이처럼 코로나바이러스 이후 대대적인 환경 변화로 대중의 소비 패턴이 크게 바뀌면서 기존의 브랜드들과 유통업체는 위기에 직면하게 됐다. 우리가 좋아하는 크고 작은 미국의 브랜드들도 예외는 아니었다.

1884년 뉴잉글랜드 매사추세츠주에서 창립한 알든은 미국에서 몇 남지 않은 전통적인 제화업체다. 오늘날 우리에게 익숙한 태슬 로퍼tassle loafer를 개발했고, 브룩스 브라더스의

알든의 코도반 페니로퍼 ©Unipair

외주사로도 명성을 쌓았다. 그런데 미국 본토는 물론이고 유럽, 일본 그리고 최근에는 우리나라에서도 수많은 애호가를 거느린 알든조차도 코로나19의 영향으로부터 자유롭지 못했다.

알든의 디렉터인 스티브 레인하트는 코로나바이러스가 확산되기 시작하던 2020년 상반기의 상황을 뚜렷하게 기억하고 있었다. 그는 주 정부의 지침으로 알든의 생산 시설이 두 달 이상 운영 중지됐고, 확진자가 늘어나는 과정에서 직원들도 정상적으로 근무하기 힘들었다고 회상한다. 그로 인해 생산 자체에 어려움을 겪었다. 알든 자사의 공장뿐만 아니라 구두끈, 리벳을 비롯한 부속품을 납품하던 소규모 공장들도 오랜 기간 운영을 하지 못하면서 납기 준수에 차질을 빚었다. 비단 생산 부문의 문제만은 아니었다. 미국 내 소매업체들도 반년 이상 매장 운영을 정상적으로 못한 관계로 알든의 도매 거래도 대폭 감소했다.

스매더스 앤 브랜슨*SMATHERS & BRANSON*은 니들포인트(자수)된 모자나 벨트 등의 액세서리를 제조해 미국 전역의 골프 컨트리클럽 및 아이비리그 대학교 등에 납품 및 판매하는 업체다. 2000년대 설립된 비교적 신생 브랜드이지만, 지극히 미국적이면서 그들의 라이프스타일을 십분 반영한 제품으로 오늘날 가장 아이비스타일스러운 제조업체로 손꼽히며 성장했

다. 하지만 스매더스 앤 브랜슨을 설립한 피터 스매더스 카터 *Peter Smathers Carter*와 오스틴 브랜슨*Austin Branson*도 코로나바이러스로 인해 알든과 유사한 어려움을 겪었다고 말한다.

업장 폐쇄 및 재택 근무 확산으로 모든 업무가 지연되거나 마비됐고, 항공 운임 증가로 원자재 비용과 물류비까지 대폭 인상됐다. 거기다 도소매 영업이 대폭 감소하는 상황으로 이어지면서 자원의 효율적 분배에 대해 고민하게 됐다고 한다. 동종 업계의 공통적인 어려움이겠지만, 생산 자체가 어려운 상황이 이어졌고, 소매 판매 실적도 부진했다. 또 제품을 납품받기로 했던 도매 거래처들은 정작 제품이 완성되자 코로나바이러스를 이유로 돌연 잠적하거나 일방적으로 발주를 취소하는 경우도 비일비재했다고 한다. 실제로 패션 업계를 비롯해 다양한 산업에서 도매 거래를 잠정 중단한 제조 업체가 부지기수였다. 단순 매출 하락이 아닌 연쇄 작용으로 인해 제조 업체들의 어려움은 가중됐다. 제이프레스 USA의 대표이사 로버트 스퀼라로 역시 지난 2020년을 다음과 같이 기억했다.

코로나바이러스 탓에 전 세계 소매 업계는 위기를 겪었습니다. 정부 지침에 따라 매장들은 문을 닫아야 했고, 영업이 재개된 이후에도 소비자들의 내방은 눈에 띄게 감소했습니다. 의류 자체에 대한

대중의 수요 역시 축소됐음을 느꼈습니다. 특히, 제이프레스의 경우 정장이나 액세서리 부분에서 타격이 컸어요. 반면, 캐주얼웨어에 대한 소비자들의 니즈는 커짐을 느꼈습니다. 매출이 다른 카테고리에 비해 눈에 띄게 성장했죠. 결국, 자연스레 제이프레스의 방향성을 조금은 수정해야 했습니다. 캐주얼 카테고리가 점진적으로 성장할 것 같아요.

존 F. 케네디 대통령은 대선 캠페인 중 "위기危機 속에는 위험危과 기회機가 공존한다"는 말을 언급한 바 있다. 패션 업계의 대다수 브랜드 역시 코로나바이러스가 초래한 경기 침체라는 위험에 노출됐지만, 일부 기업들은 오히려 새로운 가능성과 잠재력을 확인했다. 가령 제이프레스는 전통적 판매 채널인 오프라인 매장 판매에 대한 의존도가 높았지만, 코로나바이러스로 인해 전 세계적인 봉쇄가 이뤄진 이후 온라인 세일즈의 비중이 크게 성장했다.

제러미 커클랜드 *jeremy kirkland*는 팟캐스트 「블라모!*Blamo!*」 진행자로서 패션 업계의 수많은 아이콘을 인터뷰해왔다. 디자이너 폴 스미스 경, 『테이크 아이비』를 발굴한 'ACL'의 마이클 윌리엄스, 브루스 보이어 그리고 스콧 슈만 등 21세기 멘즈웨어 상징들과 소통해왔으며, 그런 그의 눈에 비친 코로나바이러

스 확산 전후의 상황은 다음과 같았다.

> 핵심은 온라인 비즈니스였습니다. 사람들은 외출이 어려운 만큼 그 어느 때보다 온라인 쇼핑에 친화적인 모습을 보이기 시작했어요. 그 결과 브랜드 혹은 리테일러별로 조금은 상이했지만, 대다수는 재빠르게 이커머스 환경에 적응했습니다. 기존의 비즈니스 형태를 디지털로 전환했고, 고객과의 미팅을 컨퍼런스콜 등으로 대체했죠. 매출도 중요했지만, 무엇보다도 소비자들로 하여금 자신들이 코로나 봉쇄 속에서도 건재하고, 그들에게 서비스를 당장이라도 제공할 수 있다는 믿음을 주고 싶었던 것 같습니다. 코로나바이러스 초기만 하더라도 대다수의 사람들은 자신들이 사랑하는 브랜드가 하루아침에 도산할지도 모른다는 걱정과 우려에 빠져 있었거든요. 그렇지만 2021년 하반기에 들어선 현 시점에서 봤을 때는 대부분 잘 견뎌내고 극복한 것 같아 보입니다. 물론, 그중에서도 디지털 플랫폼을 통해 고객과 소통하고 판매 활동을 한 브랜드들은 특히 큰 성공을 일궜습니다.

심지어 코로나바이러스 확진자가 대거 늘어나던 와중에도 차별화된 테마로 브랜드를 확장시킨 케이스도 있었다. 퍼스트포트_Firstport_는 뉴잉글랜드 코네티컷주에서 코로나바이러스

가 확산되기 직전인 2019년 무렵 이탈리아계 미국인인 딜런 밀라도*Dillon Milardo*에 의해 설립된 브랜드다. 밀라도는 유럽을 비롯한 관광지에서 판매하는 기념품 티셔츠 그리고 과거 학교에서 판매할 법한 빈티지 대학교 굿즈를 수집하던 취미를 살려 빈티지 패션 사업을 시작했다.

 1990년대 혹은 그보다 이전의 티셔츠 프린트에서 영감을 받지만, 밀라도가 만들어내는 프린트들은 현실에 존재하

퍼스트포트의 '격리대학교' 스웻셔츠 ©Firstport

지 않는 가상의 공간에 관한 이미지들이다. 그리고 그의 제품은 코로나 팬데믹으로 인해 정신과 육체가 억압을 받는 현실의 비극을 극적으로 희화화한다. '격리대학교(Quarantine University)' 후드 셔츠나 부푼 마음으로 계획했지만 취소된 유럽 여행의 아쉬움을 달래는 '파리 테니스*Paris Tennis*' 스웨트 셔츠는 답답한 현실에 대한 대중의 환상을 자극하며 매력적으로 다가온다.

이탈리아 이민자 후손으로서 이탈리아 축구팀을 응원했지만, 동시에 프랑스의 AS 모나코를 정말 좋아했어요. 사진 속에 있는 도시의 이미지와 그들의 라이프스타일을 동경한 나머지 AS 모나코 축구팀을 응원하기 시작했고, 급기야 유니폼을 입고 다녔죠. 옷을 입는 것만으로도 제가 모나코에 가 있는 듯한 느낌을 받았거든요. 그런 유년기의 경험을 토대로 퍼스트포트를 시작했습니다. 누군가의 상상력 그리고 향수를 자극하고자 했어요. 팬데믹의 봉쇄령으로 물리적 이동은 불가능했지만, 집에 있더라도 옷을 통해서 기분 전환이 가능하다고 믿었거든요. 당신이 설령 오클라호마의 구석진 시골 마을에 살더라도 그리스 미코노스의 기분을 조금은 낼 수 있듯이 말이에요. 효과가 있었던 것 같습니다. 퍼스트포트는 코로나바이러스 기간 중 크게 성장했거든요. 좁은 사무실에서 시작했지만, 2,000평방피트의 사무실로 이사하고, 신규 직원들을 고용할 수 있었죠. 우

리의 철학과 정신에 많은 이들이 공감해준 덕분인 것 같습니다.

코로나 팬데믹은 분명 패션 업계에 크나 큰 시련을 안겼다. 유통 업계에서는 백화점 JC페니*J. C. Penney*와 니만마커스*Neiman Marcus*가 파산 신청을 했고, 한때 랄프 로렌의 아성을 넘보던 제이크루는 부채가 1조 8천억 원에 달할 정도로 위기에 처하며 파산 보호 신청을 했다. 컨설팅 전문기업 맥킨지는 2020년 12월 리포트에서 2020년 글로벌 패션 기업 영업 이익이 무려 93퍼센트 하락할 것으로 발표했다. 한국섬유산업연합회 발표에 따르면 2020년 국내 패션 시장은 2019년 대비 3.2퍼센트 하락한 40조 3,228억 원 규모라고 한다.

위기의 순간에도 기회가 공존한다는 말처럼 코로나 팬데믹은 누군가에게는 분명히 새로운 기회가 열린 시기였다. UN 산하 기관인 국제연합무역개발협의회(UNCTAD)는 대한민국을 포함한 주요 10개국의 2020년 온라인 쇼핑 규모가 2019년 대비 약 22퍼센트 증가했다고 밝혔다. 특히 우리나라의 경우 산업통상자원부 보도자료에 따르면 2020년 주요 유통업체의 오프라인 매출은 3.6퍼센트 감소한 반면, 온라인 매출은 18.4퍼센트 증가한 것으로 나타난다. 실제로 주변을 둘러보면 예전보다 온라인 구매를 쉽게 생각하고 접근하는 경향이 굳어

지고 있다.

　　이러한 새로운 시대의 흐름 속에 도도하게 아이비스타일의 역사를 이어오고 있는 미국 뉴잉글랜드의 영세한 제조사들도 정신이 번쩍 들었을 것이리라. 지금까지는 전통을 잇는다는 이유로 제품의 질과 전통적인 판매 루트만으로도 경쟁력을 발휘했겠지만 외부 환경 변화에 눈과 귀를 닫고 있던 유서 깊은 제조사들이 코로나 팬데믹으로 인해 인식을 전환하는 계기가 되지 않았을까? 더 이상 갈라파고스 제도에 머물 수만은 없다고 느꼈을지도 모르겠다. 규모나 장르에 상관없이 전 세계 소비자들이 이전보다 훨씬 쉽게 접근할 수 있는 브랜드와 제조사들의 약진이 기대된다. 이후 나올 브룩스 브라더스의 흥망성쇠에서 보듯, 위기는 선택하기에 따라 절망이 될 수도 있고 기회로 다가올 수도 있다.

브룩스 브라더스의 몰락

브룩스 브라더스는 아이비스타일, 더 나아가 미국을 상징한다. 넘버원 색 슈트와 버튼다운 셔츠를 소개하며 스타일의 표준을 제시하기도 했다. 스콧 피츠제럴드, 오드리 헵번이 즐겨 입었으며 랄프 로렌, 타미 힐피거 그리고 톰 브라운을 비롯한 미국인 디자이너들의 이상향이었다. 무엇보다도 미합중국 대통령들의 취임식을 담당해온 의류 제조사다.

하지만 아메리칸 클래식의 상징이었던 브랜드도 코로나바이러스 확산 이후 채무 증가와 실적 악화로 파산법 11조(Chapter 11)에 따라 파산 보호를 신청하기에 이르렀다. 극적으로 미국 투자 회사 스파크*SPARC* 그룹에 인수되기는 했지만, 그간의 명성에 금이 간 것은 자명했다. 아무리 코로나바이러스 때

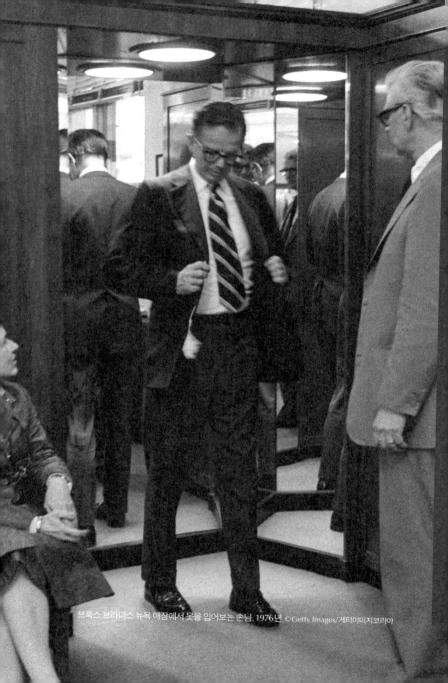

브룩스 브라더스 뉴욕 매장에서 옷을 입어보는 손님. 1976년 ⓒGetty Images/게티이미지코리아

문이라고는 해도 그간의 행보에 의문이 생기는 대목이다. 지난 10년의 모습을 되돌아보면 브룩스 브라더스의 위기는 예견된 수순이 아니었나 하는 생각도 든다. 오너리스크, 품질 저하 그리고 브랜드 정체성 훼손이 미국을 대표하는 의류 제조사를 벼랑 끝으로 내몰고 있었다.

　　브룩스 브라더스는 2020년 스파크 그룹에 인수되기 직전까지 이탈리아인 클라우디아 델 베키오 _Claudio Del Vecchio_ 회장 체제하에서 운영됐다. 이탈리아의 패션 재벌이 2001년에 인수하기 전까지는 영국의 막스앤스펜서 _Marks & Spencer_ 소유였다. 창립자인 브룩스 가문이 실질적으로 회사의 오너 역할을 도맡았던 것은 20세기 중반까지였고 그 후로는 여러 주인을 거쳤다. 델 베키오 회장은 공공연연하게 브룩스 브라더스에 대한 애정과 관심을 밝혀왔지만, 투자자였던 만큼 시장 논리에서 자유롭지 못했던 것으로 추측된다. 결국 팬데믹이라는 미증유 시대의 도래와 경영 악화가 심화되면서 미국에서 운영되던 세 곳의 공장의 생산을 중단하기에 이른다. 과감한 투자와 최소한의 손실을 위한 발 빠른 철수라는 지극히 합리적인 판단에 따라 사업을 매각하기로 한 것이다. 하지만 한때 자랑스럽게 외치던 자신들의 슬로건을 정면으로 반박하는 모양새였다. "미국에서 제조하는 자랑스러운 미국의 유산."

델 베키오 회장이 만약 집안 대대로 브룩스 브라더스의 문화를 경험한 미국인이었어도 위기에 처한 회사를 팔 수 있었을까? 브룩스 브라더스라는 브랜드를 단순히 투자 대상으로만 볼 것이 아니라 미국 의류 문화의 역사를 간직한 상징이자 보존의 대상으로 생각했다면 말이다. 물론 단언하기는 어렵다. 그러나 고객들은 이미 델 베키오호에 대한 마음을 비운 지 오래였다. 전통적이며 보수적인 아이비스타일 애호가들은 브룩스 브라더스의 파산보다 그들의 주요 생산 공장 중 하나였던 사우스윅◆ 폐쇄에 안타까움을 나타낼 정도였으니 말이다. 어쩌면 과거부터 역사를 공유해온 고객들도 더 이상 브룩스 브라더스를 자신들의 문화 중 일부라고 생각지 않고 있었는지도 모른다.

최근 몇 년 새 브룩스 브라더스 셔츠를 구매해본 사람이라면 공감할 것이다. 예전과 같은 품질을 기대할 수 없다고. 심지어 글로벌 홈페이지의 제품 구매 후기에서도 비슷한 내

◆ 사우스윅Southwick은 매사추세츠주 소재 소도시 헤이브릴에서 전통적인 내추럴 숄더 재킷과 슈트를 제조 및 납품하던 브룩스 브라더스 그룹 산하의 제조사다. 브룩스 브라더스뿐만 아니라 제이프레스, 앤도버숍의 MTM 외주 업체였으며, 미국 제조 의류의 마지막 자부심이라는 평가를 받았다. 그러나 2020년 코로나바이러스 및 경영 악화로 400여 명의 근로자들을 해고하고 생산 시설을 폐쇄했다.

용을 확인할 수 있다. '1960년대의 브룩스 브라더스가 아니다. 1980년대의 브룩스 브라더스가 아니다. 10년 전의 브룩스 브라더스가 아니다.' 과연 우리가 현재 경험하고 있는 브룩스 브라더스는 어떤 기준으로 옷을 만들고 있는 걸까?

한때 미국의 공장에서 생산을 하던 의류 업체들은 오늘날 개발도상국으로 생산 기지를 이전했다. 일부 남아 있던 미국 제조의 제품들도 투입 원가 상승을 만회하고자 저렴한 원단을 사용한 탓인지 옥스퍼드 원단 특유의 견고한 느낌을 찾아보기 힘들다. 브룩스 브라더스의 제품 생산 정책의 변화를 확실히 감지할 수 있는 카테고리는 구두다. 외주 제작을 담당했던 미국 제화 업계의 대표적 브랜드인 알든과는 거래를 중단하고 이탈리아 업체로부터 납품을 받기 시작했다. 델 베키오 회장은 미국 내 공장 폐쇄에 대해 발표하면서 생산지에 대한 집착이 아닌 품질과 효율성을 기준으로 결정을 내렸다고 말한 바 있다. 알든은 도매가격이 높고 마진율이 낮은 브랜드다. 더군다나 브룩스 브라더스의 새로운 구두들은 전통적인 굿이어 웰티드 제법이 아닌 블레이크 제법으로 만들었다. 정말 품질 향상이 목적이었을까?◆

그러나 브룩스 브라더스가 파산 신청에 이어 회사를 매각하게 된 주 원인은 품질 저하가 아니었다. 진짜 원인은 바로

외부 환경 변화에 그릇된 대응을 하면서 아이덴티티가 훼손됐다는 사실이다. 물론 유례없는 복식의 캐주얼화와 의복의 간소화는 패션산업의 정점에 있는 럭셔리 하우스에도 영향을 미쳤다. 그리고 과거에는 상상할 수도 없던 명품 브랜드와 스트리트 브랜드의 협업이 지금 이 순간에도 일어나고 있다.

루이비통과 슈프림의 조합이 여전히 낯설게 느껴지지만, 새로운 시도들이 시장에 반향을 일으켰고 새로운 트렌드가 됐다. 보수적인 드레스 코드를 유지했던 금융권과 대기업에서도 캐주얼화의 바람이 불고 있다. 이제 블레이저와 타이는 1년에 몇 차례 없는 경조사에나 입는 어려운 옷과 액세서리로 전락했다. 이런 급작스러운 변화에 패션 브랜드들은 좋든 싫든 선택을 해야 한다. 브룩스 브라더스도 마찬가지 상황이었다.

브룩스 브라더스는 디자이너 톰 브라운과 블랙 플리스 라인을 론칭하고, 준야 와타나베 맨*Junya Watanabe Man*과 컬래버레이션을 진행하며 이미지 전환에 노력했다. 일부 진보적인 패션

♦ 굿이어 웰티드 그리고 블레이크는 대표적인 전통적 제화 기법이다. 다만 현시점 기준으로는 굿이어 웰티드 기법의 구두가 블레이크보다 제조 비용과 시간이 많이 소비된다. 또한, 굿이어 웰티드 제법으로 만들어진 구두는 밑창을 쉽게 교체함으로써 신발을 수선할 수 있는 장점이 있다. 신을 수록 자신의 족형足形에 최적화된 형태로 변화한다.

지에서는 그들의 새로운 시도에 박수를 보냈지만, 200년이라는 역사에 주안점을 두던 전통적 소비자층은 의문 부호를 던졌다. 심지어 델 베키오 회장은 신사복 중심의 브랜드 포트폴리오를 스포츠웨어로 이동하는 결정을 단행했다. 더 나아가 아이비스타일 자체를 상징하는 스리-롤-투 버튼의 금장 블레이저를 특별한 이유도 없이 단종시켰다.

어느 순간부터 브룩스 브라더스의 룩북을 보고 있으면 트래드라기보다 이탈리아 캐주얼 브랜드를 떠올리게 됐다. 전통의 브룩스 브라더스는 이제 사라지고 없는 것 같았다. 그래서일까. 예상치 못했던 브룩스 브라더스의 파산 신청 소식에 어렴풋이 기대를 품기도 했다. 위기를 기회 삼는다는 말처럼 새로운 투자자를 만나 자신들의 경쟁력과 정체성을 회복할 수 있는 계기가 될 수도 있으리라는 희망 때문이다.

브룩스 브라더스를 스파크 그룹에서 인수한다는 소식에 로맨스를 기대했지만, 그 이후 들려온 소식에 다시 한번 파산 전 미국에서 제조한 버전의 옥스퍼드 셔츠를 사두길 잘했다는 생각이 들었다. "스파크 그룹은 새로운 크리에이티브 디렉터 마이클 바스티안과 함께 브랜드 내 스포츠웨어 비중을 점진적으로 확대할 것입니다." 다분히 스트리트웨어 트렌드 그리고 ALD와 노아로 대변되는 네오 프레피를 의식한 움직임에 지나

지 않았다. 물론 납득할 수 없었다. 어쩌면 전통을 강조하던 기존의 지지자들은 물론이고, MZ세대들에게도 외면 받을지도 모른다. 브룩스 브라더스는 브룩스 브라더스일 때 가장 빛이 나고 가치가 생기는 법이니까. 그게 바로 클래식이다.

전통적인 브랜드들이 새로운 변화에서 살아남기 위해 던진 회심의 카드이자, 뼈아픈 자충수를 바라보는 매체의 시선도 곱지만은 않다. 보스턴 태생의 에릭 트와직Eric Twardzik은 매사추세츠주를 대표하는 아이비스타일 매장 '앤도버숍'의 충성스러운 고객이자, 럭셔리 매거진 「로브리포트Robb Report」와 「인사이드 후크Inside Hook」에 기고하는 저널리스트다. 그도 코로나바이러스로 큰 타격을 입은 미국 패션 산업의 현실을 바로 옆에서 지켜봤다. 매출 감소뿐만 아니라 원부자재, 가령 마드라스 원단을 납품하는 인도 업체들의 위기로 인해 생산에도 차질을 빚었다. 그러나 당시 깃먼 빈티지Gitman Vintage 생산 공장의 통폐합 기사를 썼던 트와직은 코로나 팬데믹은 진작부터 위기에 처해 있던 미국 브랜드들이 핑계를 대기 좋은 구실에 불과했다고 밝힌다. 브룩스 브라더스를 비롯한 미국의 의류 제조 업체들이 이미 팬데믹 이전부터 크고 작은 경영상의 위기에 노출돼 있었다는 뜻이다. 브룩스 브라더스의 파산 신청과 매각에 대한 심정을 묻는 질문에 이렇게 답변했다. "낙타의 등을 부러뜨리는 지푸라

기(The Straw that Broke the Camel's Back)", 즉 무거운 짐을 이고 가던 낙타의 무릎을 꿇린 것은 고작 가볍디 가벼운 지푸라기 한 줌이었다는 뜻이다. 결국 브룩스 브라더스의 말로는 지난 십수 년간 누적된 일관성 없는 정책, 정체성 훼손 그리고 팬데믹과 패션 트렌드 변화라는 외부 환경에 성급한 대응을 한 결과로 마무리됐다.

　　브룩스 브라더스는 설립 이래 트래드의 시조이자 파수꾼이었다. 그렇지만 그들의 부재 혹은 노선 변경이 향후 아이비스타일과 프레피룩의 존속에 큰 영향을 줄 것이라고는 생각하지 않는다. 냉정하게 말해 이미 2010년대로 들어서면서 그들의 실질적인 지배력은 랄프 로렌에, 상징성은 제이프레스에 뒤쳐진 상태다.

　　랄프 로렌은 지난 반세기와 마찬가지로 앞으로도 남성복의 비전을 파노라마 형식으로 제시할 것으로 기대가 된다. 대서사시는 폴로 스포츠에서 시작해 퍼플 레이블*Purple Label*에서 막을 내린다. 제이프레스는 예일대학교 캠퍼스에서 탄생했던 모습 그대로 금장 블레이저와 카키 치노팬츠로 아이비스타일의 전형을 보여줄 것이다. 네오 프레피는 스트리트웨어와의 결합으로 아메리칸 캐주얼의 새로운 가능성과 대안을 선보일 것이며, 영세하고 작지만 '메이드인유에스에이(Made in USA)'를

고수하는 강한 제조업체들도 변화의 파고를 슬기롭게 받아들여 미국 유산의 명맥을 이을 것이다. 위기는 없다. 100년이라는 세월을 겪은 아이비스타일은 앞으로도 우리의 옷장 한쪽을 차지하고 있을 것이다. 빛바랜 푸른색 옥스퍼드 셔츠와 구깃한 치노팬츠의 모습으로 말이다.

IV

SENIOR

근대화와 스타일

반만년 역사의 한반도지만, 서양 복식이 자리 잡은 것은 비교적 근래의 일이다. 첫 만남은 그리 달갑지 않았다. 프랑스와 미국의 군인들이 우리 영토를 넘볼 때 접한 것이 처음이었을 테니 말이다. 화기를 가득 실은 이양선을 타고 조선의 앞바다에 출몰해 일방적 통상을 요구하는 것도 모자라 선왕의 유해를 도굴하며 위협하니, 전국에 척화비를 세우며 저항한 흥선대원군의 입장도 이해가 된다.

거국적인 저항에도 불구하고 끝내 조선은 일본에 의해 개항하게 된다. 근대적 개념의 첫 조약인 동시에 불평등 조약인 1876년의 강화도조약이다. 당시 일본 관리 역시 서양의 오랑캐 복식을 하고 있었으니 자연스레 양복이 탐탁지 않았을 것

이다. 실제로 강화도조약 '제2조 양국 간의 외교 사절 파견'에 근거해 수신사와 조사시찰단으로서 일본을 방문한 김기수와 김홍집은 일본 방문기에서 양복이 아닌 일본 전통 의복을 고수하는 현지인들에 대한 긍정적 평가를 내린다. 양복에 대한 당대의 인식이 드러나는 부분이다.

그러나 이후 미국, 영국 그리고 프랑스 등 열강들과의 통상 조약을 이어가며,♦ 양이攘夷의 복식을 외면하기는 어려웠을 것이다. 공식적으로는 1881년 조선에서 일본에 파견한 신사유람단이 우리 역사상 처음으로 양복을 입었다고 기록돼 있다. 1882년 수신사 박영효의 사진은 현재까지 확인된 바로는 최초의 양복 입은 조선인 자료로 남아 있다. 사회적으로는 여전히 거부감이 존재했지만 제복을 중심으로 우리 전통복을 점진적으로 대체해 나갔으며, 대한제국 광무 4년인 1900년이 되어서는 공식적으로 서구식 대례복을 문관의 예복으로서 채택했다고 한다.♦♦

조선시대 최초의 양복점은 20세기를 목전에 두고 등장한 것으로 알려져 있다.♦♦♦ 시기와 상호명에 대한 이견은 있지

♦　　1882년 조미수호통상조약, 1883년 조영통상조약, 1886년 조프통상조약
♦♦　　이경미, 『제복의 탄생』, 민속원

만 공통점은 일본인이 운영했던 양복점으로 기록된다. 중요한 점은 이미 1896년 당시 「독립신문」에 종로 소재의 양복점 광고 가 게재될 정도였으니 민간에서도 정장을 맞추는 사례가 드물 지 않았음을 유추할 수 있다. 그런데 왜 영국 혹은 미국이 아닌 일본인 테일러였을까? 우리나라보다 앞서 메이지 유신으로 서 구 열강에 개항한 일본에는 이미 1880년대 영국 새빌로의 명 성을 앞세운 테일러와 상인이 등장했다. 더구나 바다 건너편의 서양보다는 최초로 통상 조약을 맺은 일본의 양복을 접하는 것 이 자연스러운 일이었을 것이다.

그렇게 개화기에 진보적 지식인을 중심으로 양복 착화 가 확산되는 가운데, 미국에서 온 선교사들은 미국 본토의 양 복을 소개하기에 이른다. 국내 원로 양복인의 증언에 따르면 20세기 초 경성의 주요 양복점이었던 GS양복점에는 미국에서 수학하고 돌아온 테일러가 있었다고 한다. 우리 역사에서 미국 의 의복이 전파된 것은 이때가 처음이다.

1917년 「매일신보」에서 연재한 춘원 이광수의 소설 『개

◆◆◆ 『한국양복 100년사』(김진식, 미리내)에서는 1889년 하마다 양복점을, 「100년의 테일러 종로양복점」(국립민속박물관)에서는 1894년 오쿠다 양복점을 최초의 양장점으로 기록한다. 한국인이 만든 최초의 양복점은 1903년 한흥양복점으로 알려져 있다.

척자』속 이 변호사는 새빌 로 양복, 외투, 넥타이, 구두에 향수까지 즐긴 것으로 그려진다. 그뿐만 아니라 오늘날 결혼식에서 신부의 웨딩드레스를 대여하듯이, 당시 남성들이 결혼식에 입을 모닝코트를 빌려 입기 위해 대여점을 이용했다는 기록도 남아 있다. 그 시절 사진들을 보면 어쩌면 당대의 지식인과 독립운동가들은 지금의 우리보다 더 슈트에 심미안을 지니고 있었을지도 모른다.

아저씨 스타일의 탄생

1920년대 이후 양복은 점차 보편화된다. 일제 치하 사회 후생이 갑작스레 개선될 리는 만무했다. 그보다 1919년 3.1 운동의 여파로 식민지 정책이 무단 통치에서 유화된 문화 통치로 바뀐 것이 시발점이었다. 바야흐로 경성 시대에 전근대적 가치관과 인습에 반기를 든 모던보이와 모던걸◆들은 소공동 다방 낙랑파

◆ 　1920년대부터 식민지 조선에서 자본주의 문화와 생활 양식이 확산되고, 서울의 도시화가 진행되면서 등장한 새로운 형태의 인간상을 이르는 표현이 바로 '모던걸'과 '모던보이'다. 모던한 생활을 영위하던 모던걸과 모던보이는 문화적으로 시대적 첨단에 서 있었지만, 사회적 모순과 퇴폐의 온상으로 비판받았다. 모던걸과 모던보이는 전통적인 삶의 형태가 부정되고 새로운 시대의 삶의 양식이 출현하는 과정에서 당대의 문화적 변화를 상징하는 존재였다. 이들은 자본주의와 도시화의 진행 과정에서 새로운 세대의 출현, 근대적 인간상의 탄생을 의미했다.

라樂浪 Parlour에서 커피를 마시고, 명동 미쓰코시 백화점에서 쇼핑하며 남산 공원에서 연인과 데이트를 했다. 그들은 과거 어느 세대보다도 적극적으로 서양 복식을 흡수하며, 한복 대신 판탈롱pantalon 바지, 구두를 신고 중절모에 바다거북 껍질로 만든 뿔테 안경을 고집했다. 시인 이상과 소설가 박태원의 삶이었으며, 화백 박수근과 김환기의 모습이 그러했다. 그렇게 삭막한 식민 시대에도 확장되던 소비 문화는 돌연 일본이 벌인 중일 전쟁과 태평양 전쟁으로 내리막길에 다다른다. 일제는 민족 말살 정치를 시행했고, 전쟁 물자 총동원을 위한 수탈로 독립 직전까지 상업주의는 쇠퇴한다.

양장은 인텔리의 트레이드마크이자 상류층을 상징하는 의복으로 모던걸과 모던보이의 표징으로 유통되었다. 양복 광고는 1930년대 지면에 거의 매일 소개되며 유행의 소식을 실은 모던보이의 다양한 의장을 권려했다. 또한 높아가는 수요 속에서 '양장의 선악은 넥타이에 의하여 좌우됩니다'고 선전한 넥타이와 와이셔츠, 카라 광고가 따로 제작될 만큼 양복 광고는 세분화되고 전문화되었다. 그러나 당시 신문에 양복 절도 사건 기사가 빈번하게 실렸듯, 양복은 매우 고가의 의복이었기 때문에 '시가의 반액'이라는 문구를 화면 중앙에 배치해 강조하기도 했으며, 조금이라도 더 저렴하게 양복을 구매하고자 하는 모던보이들을 위해 미국제 중고 양

복류 매매도 인기리에 이뤄졌다.♦

1945년 8월 15일, 빼앗긴 들에도 봄이 찾아왔다. 그렇게 광복 이후 이승만, 서재필 등 재미 동포 독립운동가들의 귀국과 미군정 아래 미국 의복 스타일이 본격 유입된다. 즉, 아이비스타일이다. 시기적으로는 미국 본토에서 아이비스타일이 전성기를 맞았던 1950년대 중반과 일치한다.『한국양복 100년사』에 따르면 1950년대 이후 1960년대까지 박스 스타일에 어깨선이 자연스러운 재킷과 레지멘탈 타이 그리고 로퍼가 유행했다고 한다. 인터넷도 없던 시대인데 놀라운 일이 아닐 수 없다. 또한 아이비스타일의 근원지인 미국에서는 학생들이 주 소비층이었던 데 반해, 우리나라에서는 장년층이 착용하면서 한국적 변형을 이루게 되고, 아이비스타일 자체의 분위기가 변형 혹은 퇴색됐다고 기록하고 있다.

이처럼 일본과 크게 다르지 않은 시기에 국내에 소개됐지만, 주 소비층과 스타일에 대한 이해 부분에서는 큰 차이가 있었다. 극단적으로 말하자면 아이비스타일이 일본에서는 밴

♦ 김지혜,「광고로 만나는 경성의 미인, 모던걸 모던보이」, 한국미술연구소

재킷으로부터 시작한 남성 패션 문화를 탄생시켰지만, 대한민국에서는 '샐러리맨' 아저씨 복장으로 정착했다. 한국과 일본 양국 모두 전쟁을 겪고 미군이 주둔하는 유사한 환경에 놓여 있었지만, 전혀 다른 해석이 나왔다.

경복궁 인근 서촌에서 아이비스타일 매장 '바버샵'을 십여 년째 운영 중인 황재환 대표는 주 요인으로 두 가지를 꼽았다. 첫째로는 양국의 경제 규모 차이다. 일본이 비록 패전국으로서 피해가 막대했지만 기본적으로 메이지 유신 이후의 경제력은 여느 열강 못지않았다. 더욱이 한국 전쟁으로 전쟁 특수를 누리며, 경기는 빠르게 회복한 상태였다. 반면, 우리나라는 늦은 근대화, 35년에 걸친 일제 강점기 그리고 4년의 한국 전쟁을 막 겪은 세계 최빈국이었다. 수치로 보면 당시 한국과 일본의 국내 총생산액 차이는 약 10배였으며, 개인당 평균 소득 차이는 4배에 달할 정도였다. 쉽게 말해 1960년대 초 우리나라가 아직 농업국가 수준일 때, 일본에서는 신칸센이 첫 운항을 시작하고 1964년 도쿄 올림픽이 열렸다. 먹고사는 문제로 고민하며 경제적인 여력이 없는 나라에서 스타일에 대한 고민이 가능했을 리 만무하다.

황 대표는 또 다른 원인으로 패션을 심도 있게 다루고 전파할 수 있는 매체의 부재를 지목했다. 일본에서 아이비스타

일이 대두될 무렵, 이미 남성 전문 패션지가 시장에서 호응을 얻고 있었다. 잡지들은 아이비스타일의 기원, 디자인 그리고 문화를 설파하며 청년들의 관심을 이끌었고, 그 결과 제2, 제3의 밴 재킷을 만들어냈다. 오늘날까지도 「멘즈엑스」, 「뽀빠이」를 비롯한 일본 매체는 우리나라에까지 영향을 끼치는 파급력이 있는 반면, 우리나라를 대표할 수 있는 남성 패션지는 떠오르지 않는다.

한국 출판 역사에 큰 획을 그었던 잡지 「뿌리깊은 나무」의 이상철 아트 디렉터는 과거 언론사 인터뷰에서 그 이유를 안정되지 못한 생활 문화에서 찾았다. 안정되지 못한 생활 문화란 정확히 무엇을 의미할까. 나름의 해석을 해보자면 개인 소비자들이 가질 수 있는 취향에 대한 담론, 더 나아가 그것들에 대한 존중이 싹틀 수 없는 사회 문화를 말하지 않나 생각한다. 절대적인 경제 수준도 중요하지만 성장 우선주의가 개인의 기호를 앗아 가고 더 나아가 그것에 대해 소통할 수 있는 매체의 성장을 가로막은 것이다.

과거 우리 선조들에게는 분명 멋과 풍류가 있었다. 혜원 신윤복의 풍속화 속에는 오색 빛깔 한복을 입은 여인들이 등장하고, 조선 시대에는 시기별로 저고리의 고름과 깃의 형태에 따른 유행이 존재했다. 스타일과는 거리가 멀 것 같은 선비들

조차 제주도산 말꼬리 털로 만든 갓을 사려고 재산을 탕진했다고 한다. 경술국치 전후 한국을 방문했던 서양의 선교사, 여행가 등은 입을 모아 모자와 갓에 대한 조선인의 애집을 이야기한 바 있다. 수려한 외모를 지녔던 문학인 백석도 예외는 아니었다. 그는 자신의 수필집에 맥고모자, 오늘날로 말하면 파나마 햇panama hat에 대한 애착을 나타내기도 했다.

그러나 1930년대 후반 이후 일제의 수탈과 한국 전쟁을 치르며 생존을 고민했고, 군부 독재 아래 개인의 취향과 미감은 집단의 효율성 추구라는 이름 아래 묵살됐다. 단기간에 한강의 기적을 이룩했지만, 급속한 성장의 그늘 아래에서 무색무취의 획일화된 기준을 따르는 것이 미덕인 사회가 됐다. 개성은 질서에 어긋난 반사회적 태도였으며, 다양성에 대한 존중은 곧 사치였다.

많은 사람들이 우리나라 사람들의 스타일에는 자기 주관들이 없다며 힐난한다. 이웃 나라의 개성 넘치는 모습에는 감탄하면서 스스로 자학하기도 한다. 일본은 분명 패션 선진국이다. 제조, 머천다이징, 브랜딩 하물며 소비문화까지 무엇 하나 빠지는 부분이 없다. 다만, 오늘날 그들이 일군 지위는 100년에 걸쳐 육성된 라이프스타일의 열매다. 그 말인즉슨, 우리도 분명히 할 수 있는 일이라는 뜻이다. 시간이 걸릴 뿐이다.

하루 이틀에 해결될 일은 아니지만, 심미안은 건강한 환경을 통해서 후천적으로 키울 수 있다.

세계기능올림픽과
서울올림픽

광복 직후 남성복 산업은 맞춤 정장을 취급하는 양복점 중심으로 성장한다. 맞춤복 업계는 조선 말기 최초 소개된 이래로 고전적 방식으로 옷을 지었고, 이후 1970년대부터 1980년대까지 약 10여 년 동안 전성기를 맞는다. 소공동에만 40여 개 업체가 존재했고, 서울 전체로는 매장 수가 3,000개, 전국적으로는 3만 개에 달했다고 하니, 당시 인기와 대중성을 간접적으로 짐작해 볼 만하다.

산업 성장의 배경에는 경제 성장에 따른 개인 소득 증가 요인도 있었지만, 1967년에 처음 참가한 세계기능올림픽에서 금메달 획득을 시작으로 12연패한 국내 테일러에 대한 긍정적 인식이 한몫했다.♦ 전 대통령들과 대기업 총수들이 을지로

와 종로의 맞춤 정장에서 예복을 맞췄고, 조부의 추천을 받은 손자가 3대에 걸쳐 애용하던 낭만이 존재했으니 말이다. 그러나 소수의 기업이 기성복을 시장에 본격적으로 소개하면서 남성복 시장은 새로운 국면을 맞이하게 된다.

사실 변화의 바람은 남성복뿐만 아니라 의류 제조업 전반에 걸쳐 불었다. 그리고 중심에는 다름 아닌 정부가 있었다. 정부 정책의 주 목적은 섬유 제품을 위시한 경공업 제품을 육성하고 해외로 제품을 수출해 외화를 벌어들이자는 것이었다. 그 결과 1960년대 산업화 초기에 상대적으로 낮은 기술 장벽 덕에 기업이 대거 설립됐다. 현재 삼성물산의 전신인 제일모직이 대표적인 사례다.

자연스레 대한민국 섬유업은 낮은 임금에 숙련된 노동력을 공급하며 세계 시장에서 경쟁력을 확보했다. 그 결과 직물과 의류 등 섬유 제품은 1970년대 전체 수출액의 30퍼센트

◆ 세계기능올림픽(국제직업훈련경쟁대회, International Vocational Training Competition)은 1950년 스페인에서 국제 친선 도모를 위해 시작했으며, 오늘날까지 2년 단위로 개최된다. 현재는 양복 부문은 제외된 채 기계, 금속, 건축, 공예, 전기 그리고 미예(요리, 디자인, 제빵 등) 부문에서만 경쟁을 펼치고 있다. 한 원로 장인은 한국의 독주가 세계기능올림픽에서의 양복 부문 제외를 초래한 것 같다고 회상한 바 있다. 류웅현, 「한국 남성복 테일러 문화 고찰: 맞춤복 장인과 신입기술자의 경험이야기에 대한 내러티브 분석」, 고려대학교 대학원, 2018

를 차지하며 수출 효자 산업으로 손꼽혔으며, 경공업 중심의 수출 기조는 1980년대 후반까지 이어졌다. 당시 세계 시장에서 메이드인코리아 제품을 쉽게 만나볼 수 있었다. 실제로 1980년대 국내 기업 화승은 글로벌 브랜드 나이키의 외주 공장 역할을 하며 전 세계 나이키 운동화 생산량의 70퍼센트를 생산하기도 했다. 당시 영국의 아이비스타일숍 '존 사이먼스'를 운영했던 사이먼스 역시 페니로퍼 외주 생산을 한국에서 의뢰했던 것을 떠올리며 다음과 같이 말했다.

> 1960년대 영국을 비롯한 서구 사회 관점에서는 한국은 물론이고 일본 역시 패션업계에서 생소한 국가였습니다. 그렇지만 한국에서도 1950년대 전후로 의류 제조 설비가 들어서고, 생산이 진행되고 있었던 걸로 기억합니다. 특히 1960년대 무렵의 한국은 미국 시장에 경쟁력 있는 섬유제품을 수출하고 있었습니다. 자연스레 당시 미국 스타일의 제품을 영국에 소개하고 싶던 저희 시야에 한국 공장들이 눈에 들어왔어요. 런던에 있던 한국 제조사 에이전트와의 미팅 끝에 합리적인 가격과 우수한 기술력을 갖춘 업체를 발굴했습니다. 안타깝게도 외주를 담당했던 업체명은 기억이 나지 않습니다만, 이미 반세기 전 일이니까요! 한 가지 분명한 사실은 당시 그들의 기술력은 정말 뛰어났다는 점입니다.

한국에서 만든 것은 신발 이외에도 많았다. 1983년 대기업 집단에 속해 있던 국제그룹 계열사 조광무역에서는 리바이스 라이선스를 취득해 10년간 국내 생산 및 판매 활동을 했다. 영화 〈건축학개론〉에서 당시 시대상을 재현하는 아이템으로 그 역할을 톡톡히 한 게스*GUESS* 역시 비슷한 시기 일경물산을 통해 소비자들에게 소개되기 시작했다. 국내 유통은 안 됐지만, 애버크롬비앤피치, 에디바우어, 엘엘빈도 국내에서 생산됐으니 말이다. 해외 브랜드에 대한 대중의 관심이 점차 고조되는 가운데, 1988년 서울올림픽 직전 신한인터내셔널의 라이선스 계약 체결로 프레피룩 아이콘 폴로 랄프 로렌도 국내에 선보이게 된다. 이후 최초 수입사는 우여곡절 끝에 부도가 났지만, 당시 게스 운영으로 수익이 좋았던 일경물산이 폴로의 공식 수입원이자 외주 생산 업체로 선정되며 대한민국에서 생산한 랄프 로렌이 등장하기 시작했다. 다시 IMF 외환위기 전후 일경물산의 경영 악화로 라이선스는 일경물산의 관계사였던 두산으로 이전됐고, 2000년대 말 랄프 로렌 코리아가 나타나기 이전까지 매년 약 90만 벌의 랄프 로렌 의류 제품이 국내에서 생산됐다. 간혹 빈티지 매장에서 한글이 적힌 폴로를 만나게 된다면 의심하지 말고 반가운 마음으로 구입을 해도 된다.

이렇게 1980년대 이후 글로벌 브랜드의 국내 외주 생

산을 계기로 기존의 생산자 그리고 소비자들의 시야가 확대됐다. 그리고 전두환 정부 출범 이후 사회 문화는 급격한 변화를 맞는다. 영화, 스포츠 그리고 성 개방화, 소위 3S 산업의 활성화 정책 때문이다. 영화 시장은 확대되고 할리우드 영화에 대한 관객들의 접근성이 높아졌다. 어쩌면 스크린을 통해 해외 영화 배우들의 옷차림을 보며 패션을 익히고, 이성에게 돋보이거나 자기만족을 위해 외모를 꾸미는 젊은이들도 많아졌을 것이다. 그만큼 유흥 산업과 패션은 떼려야 뗄 수 없는 관계다.

더불어 1989년에는 해외여행 완전 자유화가 이뤄졌다. 지금의 젊은 세대들은 여행 자유화라는 말에 어리둥절할 것이다. 우리나라에서 관광 목적의 해외여행이 최초로 자유화된 게 1983년의 일이다. 당시에는 해외여행을 하려면 연령은 50세 이상이 돼야 하고, 예치금을 200만 원을 맡겨야 하는 조건을 갖춰야 했다. 1989년에 해외여행 전면 자유화가 이뤄지고 나자 출국자 수는 급격히 늘어났고 해외여행객 100만 명을 돌파할 정도로 붐이 일었다. 특히 배낭여행을 떠나는 20대의 해외여행 증가율이 전 연령 중 가장 높았다.[*] 이후 젊은 세대뿐만 아니라

♦ 행정안전부 국가기록원

88서울올림픽을 기점으로 전 연령에 걸쳐 좀 더 넓은 세상을 경험하게 되면서 우리 사회 전반에 개방과 변화의 바람이 불었다.

산업 발전과 사회 문화가 격변하는 변화의 중심에는 광복과 한국 전쟁 이후 태어난 베이비부머 세대들도 있었다. 유례없는 경제 발전을 목도한 그들에게 옷은 더 이상 생존을 위한 수단이 아닌 자신을 표현하는 매개체로 받아들여졌다. 자연스레 패션에 대한 수요가 확대되고 시장이 형성됐다. 국내 의류 생산 업체들이 미국 브랜드들의 외주 생산을 도맡았던 배경도 한몫했다. 또 서구 대중문화를 경험하는 과정에서 미국의 복식에 익숙해진 영향도 컸다.

당시 등장한 브랜드 중 대표격으로 1980년 이화여대 앞에서 보세 의류를 판매하는 잉글랜드로 창업했던 이랜드는 1980년대 후반 이후 수많은 브랜드를 론칭했다. 그중 대학생들의 지성, 스포츠맨십 그리고 문화적 소양을 강조한 언더우드의 광고 영상이나 문구를 살펴보면 오늘날 대한민국에서 론칭한 그 어떤 브랜드보다도 아이비스타일에 가장 가까운 면모를 지녔다는 사실에 놀라게 된다. 실제로 명문대학교 오케스트라 단원 혹은 승마부원들을 마케팅에 적극 활용하는 모습도 보여줬다.

1989년 제일모직에서 선보인 빈폴*Beapole* 역시 폴로 랄프 로렌을 겨냥한 제품 구성과 브랜딩을 통해 아메리칸 트래디셔널 캐주얼 카테고리에 진출했다. 가령 1993년에 공개된 빈폴 광고에서 노란색 옥스퍼드 버튼다운 셔츠를 입고 출연한 배우 한석규의 모습은 아이비스타일의 전형을 잘 보여줬다. 어쩌면 바로 이 1980년대 말부터 1990년대 초까지가 국내에서 아이비 스타일 그리고 프레피룩을 가장 본래의 의도에 부합하게 소비한 시기였다.

문화 대통령과 세미 힙합

1988년 랄프 로렌이 국내로 수입되고서 국내 브랜드 빈폴도 이어 등장했다. 국내 가계 소득도 꾸준히 성장하고 있었으니 일본이 그러했듯 우리나라 역시 아메리칸 캐주얼이 자연스레 자리 잡을 수 있는 환경이 조성됐다. 그러나 돌이켜보면 우리나라에는 2020년대인 최근까지도 본격적인 아이비스타일은커녕 프레피룩조차 유행한 적이 없었다. 1990년대 폴로가 유행하고 2010년대 해외 구매 활성화로 브룩스 브라더스 세일 셔츠를 무더기로 구매하는 일이 벌어졌어도 그저 브랜드 혹은 특정 품목만이 소비될 뿐 하나의 문화로 자리를 잡지 못했다.

　　그 이유를 생각해보자면 기본적으로 국내에서는 아이비스타일과 프레피룩이 본고장인 미국과는 다르게 해석됐던

것이 크다. 일본 혹은 영국에 아이비스타일이 뿌리를 내릴 때, 우리는 왜 그들과는 다른 느낌의 스타일로 받아들였을까? 그 원인은 당시 주류 문화에서 찾을 수 있다. 1960년대 일본 사회에 아이비스타일이 안착할 때, 아이비스타일은 단순한 복식만을 의미하지 않았다. 당시 재즈를 비롯한 사회 문화와 강력히 연결된 문화적 요소로서 받아들여졌다. 미국에서는 재즈 종말의 시대를 눈앞에 두고 있었지만, 여전히 재즈와 재즈 뮤지션들은 힙한 이미지로 일본에 전파됐다. 그리고 밴 재킷이 만들어낸 미유키족은 아이비스타일을 소화하던 당대의 재즈 뮤지션 모습에서 스타일링을 참조한다.

반면 우리나라에서 폴로를 필두로 하는 아이비스타일의 브랜드들이 대중에게 전파될 1990년대에 재즈는 메인스트림이 아닌 진부하고 낡은 기성세대의 유산으로 취급되고 있었다. 재즈보다 뉴키즈온더블록의 내한 공연과 보이즈투맨의 묵직한 데뷔에 열광하던 시대였다. 그리고 뒤이어 서태지와 아이들이라는 시대적 아이콘이 등장한다.

서태지와 아이들은 당시 임백천 아나운서가 진행하는 TV프로그램에서 '드물게' 랩을 하는 가수로 처음 소개됐지만 (실제 방송에서 언급된 표현이다) 심사위원들로부터 혹평을 받았다. 그러나 새로움을 갈망하던 1990년대의 청춘들은 그들의 춤

사위와 음악에 즉각 매료됐으며, 서태지와 아이들은 가요 프로그램에서 17주 연속 1위 등극이라는 기염을 토한다. 심지어 당시 초등학교 저학년이었던 나 역시도 브라운관에서 처음 마주한 '난 알아요'에 대한 기억이 선명하게 남아 있다. 처음으로 가사를 외우며 따라 부르던 대중가요 역시 서태지와 아이들의 데뷔곡이었다.

그렇게 서태지와 아이들은 대한민국 대중문화의 패러다임을 바꿔놓았다. 힙합 음악에 대한 수요가 입증됨으로써 음악 장르의 다양성 구축에 일조했고, 방송국을 비롯해 기성세대에 대한 자신들의 생각을 여과 없이 드러냈다. 스타일 면에서도 기존 가수들과 달리 미국 주류 보이밴드들의 모습을 선보였다. 예를 들어 1990년대 초반 나이키 에어포스원에 폴로 스포츠의 원색 재킷을 입은 서태지의 모습은 1980년대 흑인 문화를 재해석한 랄프 로렌 스타일의 전형이었다. 그뿐만 아니라 '컴백홈'의 오버올, '필승'의 탈색한 빨간 머리, '울트라맨이야'의 드레드락을 통해 명실상부 스타일의 아이콘으로 자리매김한다. 하지만 한국 대중 음악에 큰 파장을 불러일으켰던 서태지와 아이들은 1996년 1월에 돌연 은퇴를 선언한다. 그리고 그들의 빈자리는 반년 후 갓 데뷔한 10대 청소년 H.O.T.에 의해서 채워진다.

서태지와 아이들과 H.O.T.라는 두 그룹이 추구하는 음악적 장르, 퍼포먼스 그리고 팬층의 성격에는 차이가 있었지만, H.O.T.는 서태지 못지않게 사회 문화적으로 큰 영향을 미쳤다. 본격적인 아이돌 팬덤 문화의 시작을 알렸으며, 대한민국 가수 최초로 서울 올림픽 주경기장에서 콘서트를 여는 기록을 남겼다. 문화 평론가 임진모는 당시 H.O.T. 관계자와의 미팅을 주선하기가 청와대 담당자 만나기만큼 어려웠다고 우스갯소리로 소회하기도 했다.

새롭게 문화적 신드롬의 중심에 선 H.O.T.의 스타일은 자연스레 젊은 세대들에게 유행할 수밖에 없었다. 폴로 스포츠 그리고 타미 힐피거 티셔츠에 칼 카니*Karl Kani* 힙합 팬츠를 입고 팀버랜드*Timberland* 부츠 혹은 나이키 스니커즈를 신었다. 개인적으로 1990년대 중반부터 1990년대 후반까지 외국에서 생활하고 한국으로 돌아왔을 때 굉장히 큰 충격을 받았다. 또래 친구들의 복장이 몇 년 새 흉내 내지도 못할 정도로 변해 있었던 것이다. 모든 아이들이 H.O.T.나 젝스키스의 스타일을 따라 하고 있었다. 1990년대 중반 무렵에 대학생이었으면서 코넥스솔루션, 유니페어 그리고 유튜브채널 풋티지브라더스를 운영 중인 강원식 대표는 당시를 다음과 같이 떠올렸다.

대학교에 입학했던 1994년도만 하더라도 오늘날 우리가 스타일이라고 부를 만한 복장은 흔치 않았습니다. 옷을 좋아한다고 하면 폴로 셔츠를 입었는데, 대개는 자신 체형에 맞게 소화하는 편이었죠. 그때 딱 압구정동 일대 미국 교포들이 힙합 스타일의 옷을 선보이기 시작했어요. 조금 헐렁한 노티카 잠바, 마리떼 프랑소와 저버 혹은 겟유즈드 청바지가 길거리에 나타납니다. 그리고 1년 뒤 95학번 중에 멋 부리기 좋아하는, 어쩌면 날라리 같아 보이는 친구들 중심으로 힙합 패션을 한 학생들이 캠퍼스에 나타난 걸로 기억합니다. 1996년부터 이후 몇 년간은 소위 말하는 세미 힙합 전성기였어요. 폴로 셔츠, 칼 카니, 지누션이 론칭했던 국내 브랜드 MF까지 있었죠. 신발은 팀버랜드 부츠 혹은 닥터마틴 단화를 신었습니다. 어떻게 보면 2020년대의 시티보이룩과 아주 흡사했습니다.

랄프 로렌, 노티카 그리고 타미 힐피거는 미국 동부 중산층의 라이프스타일의 전형을 나타내는 브랜드들이다. 각각 폴로와 요트 같은 상류층 레저 문화를 표방하며 뉴잉글랜드 지역 기반의 전통적 아이비스타일, 프레피룩 혹은 더욱 광범위하게는 WASP 스타일을 지향한다. 그런데 우리나라에서 이들 브랜드들이 대중적으로 성공을 거둔 배경에는 연예인 혹은 스타일의 아이콘들이 있었다. 물론 그들이 자신들의 입맛과 취향에

맞게 해당 브랜드들을 독자적으로 변형했다고 보기는 어렵다. 일찍이 1980년대 후반 갱단 '로라이프'는 알록달록한 원색의 폴로 스포츠 의류를 흑인 문화에 접목시켰으며, 1990년대 스눕독은 타미 힐피거 스웨트 셔츠를 즐겨 입었다. 즉 국내에 정착한 프레피룩은 애초에 당대 미국의 서브컬처인 힙합 문화와 하이브리드된 모습과 유사하다. 만약 1990년대 우리나라에서 재즈가 전성기였다면, 다들 반듯한 빌 에번스의 모습을 하고 있었을지도 모를 일이다.

밀레니엄 이후, 우리나라 패션 시장에 아이비스타일이 자리를 잡을 기회도 없이 또다시 지각변동이 일어난다. 세미 힙합이 종말을 고하고 2000년대 초에 등장한 아디다스 저지, 리바이스 엔지니어드 진, 타입원 그리고 푸마 미하라 야스히로 시대가 열렸다. 곧이어 2000년대 중반까지 애버크롬비앤피치와 프리미엄 데님이 국내 유행을 주도한다. 2000년대 중반 이후로는 패션 신의 중심축이 록음악 기반의 스키니진 쪽으로 이동하면서 아메리칸 캐주얼은 흔적도 없이 사라진다. 아이비스타일이라는 장르가 뿌리 내릴 새도 없이 아메리칸 캐주얼은 세미 힙합 문화 종말과 함께 자취를 감추게 된다. 그리고 2020년대 들어서 밀레니엄 이전의 패션 코드가 시티보이룩이라는 이름으로 다시 한번 대중 속으로 스며들기 시작했다.

굿바이 폴

돌이켜보면 사춘기 전후 무렵부터 옷을 좋아하고 브랜드에 관심이 많았다. 자연스레 오늘의 일을 업으로 하게 됐고, 좋은 기회가 생겨서 책을 쓰게 됐다. 주로 해외 제품을 발굴하고 수입하는 업무를 하고 있지만 여전히 국내 제조업체와 브랜드의 약진을 기대한다. 그러다 보니 먼 발치에서 지켜보고 응원하지만 때로는 아쉬움이 들었다. 한 예로 1990년대 후반부터 2000년대 초반에는 폴로만큼 빈폴을 좋아했다. 시대를 초월하면서도 활용도 높은 디자인이 다수였는데, 원단은 되레 폴로보다 단단하고 내구성이 좋아 손이 자주 갔다. 제일모직이 원단으로 시작한 기업인 만큼 원부자재를 아낌없이 사용한 것 같다고 말할 정도였으니까.

　　백화점에서 정기 시즌오프를 시작하면 빈폴은 폴로와 함께 꼭 한 번 들르는 매장이었고, 실제로 매 시즌 두 브랜드의 플란넬 셔츠 그리고 피케 셔츠는 꾸준히 구매했다. 이후 엘지패션에서도 트래디셔널 캐주얼 브랜드 헤지스*Hazzys*를 론칭했는데, 빈폴이 그러했듯이 폴로를 겨냥하고 그들의 소비자를 노린 기획이었다. 클래식, 프레피룩 그리고 영국의 전통적 캐주얼을 지향했으며, 텔레비전 광고에서는 폴로와 빈폴 두 브랜드를 저격한 듯 '굿바이 폴'이라는 카피를 쓰기도 했다. 그런데 그토록 과감하고 참신했던 브랜드가 일순간 변해버리고 만다.

　　2000년대 이후 전통적 캐주얼 브랜드는 전반적으로 침체기를 겪는다. 전통의 프레피룩 강자 폴로와 대기업이 운영하는 빈폴도 예외는 아니었다. 물론 랄프 로렌은 중국이라는 신흥 시장 부상과 판매 채널 다각화로 글로벌 시장에서의 매출 및 판매량이 견고했다. 수치로만 보면 견고한 정도가 아니라 고공 성장한다. 글로벌 매출이 2002년 24억 달러에서 10년 후인 2012년 약 70억 달러로 상승했으니 말이다. 다만 스타일 측면에서 스키니진 그리고 컨템포러리가 유행하며 아메리칸 캐주얼은 이전보다 고루하다는 평가를 받았다.

　　특히 트렌드 변화에 민감한 국내 시장에서 트래디셔널 캐주얼은 옷에 관심 없는 '아저씨' 복장으로 한순간에 전락했

다. 패션에는 사이클이 있었으니 소비자 반응이 뜨거워졌다 식는 것은 이해가 된다. 정작 아쉬운 부분은 해당 기간 동안 국내 브랜드들의 행보였다. 일부 브랜드에서는 유행에 편승해 자신들의 정체성을 훼손했다. 폴로의 대항마 빈폴이 그러했다. 카테고리는 다르지만 이탈리안 캐주얼로 론칭했던 일 꼬르소*IL CORSO* 역시 같은 길을 걷는다. 대기업이 운영하던 브랜드들이 고전을 면치 못하는데, 일반 브랜드는 오죽했을까.

세계적인 마케팅 전략 기업 리스앤리스*Ries & Ries*의 회장 알 리스의 저서 『브랜딩 불변의 법칙』에는 22개의 법칙이 나온다. 빈폴과 일꼬르소를 비롯한 국내 트래디셔널 캐주얼 브랜드들은 안타깝게도 4개의 원칙에서 어긋나는 모습을 보였다. 그것은 바로 확장의 법칙*, 축소의 법칙**, 일관성의 법칙*** 그리고 변화의 법칙****이다.

브랜드는 그 활용에 따라 득이 되기도 하지만 독이 되기도 한다. 대학교 시절, 브랜드의 힘을 절실하게 깨달은 경험

* 브랜드의 힘은 그 범위에 반비례 한다.
** 브랜드는 초점을 좁힐수록 강해진다.
*** 시장이 변할지는 몰라도 브랜드는 변해서는 안 된다. 몇 년 정도가 아니라 수십 년 동안 일관성과 결합한 제한이 브랜드를 브랜드로 만든다.
**** 브랜드는 드물게 그리고 매우 신중하게 변화해야 한다.

이 있다. 당시 나는 담배를 피웠다. 흡연의 위험성에 대한 사회적 인식이 점차 높아지면서 사라졌겠지만 내가 학교를 다닐 무렵만 해도 담배회사 직원들이 신제품을 홍보하기 위해 캠퍼스로 나왔다. 새로 출시된 브랜드의 담배를 무상으로 권하며 짧은 설문 조사를 요구하는 식이었다.

그중 아직도 잊히지 않는 담배가 있다. 이탈리아 슈퍼카 제조사의 이름을 딴 담배였다. 홍보 직원은 열띤 표정으로 자사 브랜드를 홍보했지만, 결코 내 돈 주고 담배 한 갑을 살 것 같지가 않았다. 담뱃잎의 구수한 내음 대신 차가운 기계 냄새가 날 것 같은 기분이랄까. 무엇보다도 자동차 브랜드와 담배의 상관관계를 찾을 수가 없었다. 그래서 속으로 한 가지 질문을 했다. '나이키 운동화 좋아하세요? 저는 나이키 운동화 좋아합니다. 그런데 아무리 나이키를 좋아한다고 하더라도 나이키에서 출시하는 구두나 정장을 입을 것 같지는 않아서요.'

브랜드를 론칭하고 운영하려면 많은 인력과 자본이 필요하다. 자식같이 낳고 키운 브랜드가 예전과 달리 병약한 모습을 보인다면 어느 누가 마음이 편하겠는가. 그렇게 사라져간 안타까운 브랜드들을 떠올리면 매순간의 유행을 따르기보다 와신상담의 태도로 버티기는 어려웠을까 하는 마음이 든다. 자신들만의 브랜드 아이덴티티를 유지하는 일이 어렵고도 고

되다는 것은 옆에서 지켜본 덕분에 누구보다 잘 안다. 하지만 오히려 모두에게 어려운 일이라면, 그 속에서 자신의 브랜드를 지켜내는 것만으로도 충분히 가치를 발견해내는 기회가 되리라 생각한다.

오늘날 한국 문화는 그야말로 세계적이다. 한국 영화가 아카데미 시상식에서 작품상을 수상하고, 한국어로 불리는 가요가 빌보드 차트에서 1위를 하는 시대다. 드라마 〈오징어 게임〉은 세계를 뒤집어 놓았다. 영국의 상류층 복식이 미국의 아이비스타일에 영향을 주고, 또다시 아이비스타일이 영국과 일본의 젊은이들에게 영향을 주었듯, 다른 나라에 영향을 끼칠 트래디셔널 캐주얼 브랜드가 탄생할 기회 또한 우리에게 충분히 있다. 많이 돌아가기는 했지만 분명 자본력을 갖추면서도 정체성과 영향력을 지닌 로컬 브랜드가 탄생할 수 있는 비옥한 토양은 이미 갖춰져 있다.

MZ세대의 랄프 로렌

언제부터인지 몰라도 해시태그 '랄뽕' 열풍이 일었다. 랄프 로렌 '뽕'을 맞은 것 같다는 신조어가 등장하면서부터 미국 추수감사절을 시작으로 블랙프라이데이 세일 기간만 되면 인터넷 커뮤니티에 구매 후기 행렬이 가득하다. 해외 배송 및 구매 대행의 급성장으로 인해 우리나라에서도 블랙프라이데이의 열기는 상상을 초월한다. 심지어 코로나바이러스가 기승을 부리던 2020년의 랄프 로렌 코리아 매출 역시 전년 대비 19퍼센트 신장했다.

흥미로운 사실은 동 시기 랄프 로렌 글로벌 매출은 되레 29퍼센트 하락했다는 점이다. 물론 팬데믹 이후 강력한 봉쇄 조치를 단행한 미국, 유럽 그리고 일본과 상대적으로 안전

하고 자유로웠던 우리나라의 매출을 단순 비교하기는 어렵다. 앞서 언급한 국가들과는 달리 극단적인 폐쇄 조치는 없었으니 말이다. 그럼에도 불구하고 유독 랄프 로렌만 국내에서 주목을 받았다. 가령 빈폴은 지난 2020년 빈폴 스포츠와 빈폴 액세서리 매장 축소를 단행했으며, 랄프 로렌보다 전통성에서는 한 수 위인 브룩스 브라더스 코리아는 2021년 철수를 결정했다. 한국섬유산업연합회는 2020년 국내 패션 시장 규모를 2019년도에 이어 2년 연속 역신장한 것으로 집계했을 정도였으니 말이다. 어떻게 랄프 로렌만 성장했을까?

랄프 로렌의 성장 요인 중 첫 번째는 네오 프레피의 대두다. 글로벌 클래식 멘즈웨어 시장에서는 ALD, 로잉 블레이져스, 드레익스에 대한 관심이 증가했다. 그러나 국내에서 위 3개 브랜드는 대중적으로 확산되기에는 가격이 비교적 높거나 판매처가 많지 않아서 경험하기 어려운 편이다. 결국 트렌드에 민감한 소셜 인플루언서를 중심으로 폴로 랄프 로렌이 네오 프레피의 대안으로 떠올랐다. 2020년대 인플루언서들의 영향력은 패션에 있어 절대적이다. 그렇게 주변에서 친구나 가족이 폴로 로고가 그려진 옷을 입기 시작하면서 자연스레 이목을 끌자 다시 유행이 되었다. 경영학에서 말하는 밴드왜건 효과도 톡톡히 한몫했다. 정리하자면 팬데믹 이후 우리나라에서 랄프

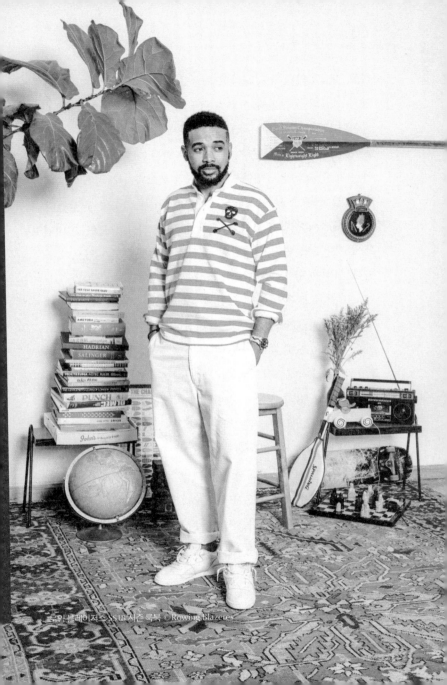

로렌은 제한적인 접근성을 띤 네오 프레피 브랜드의 대체재로서 반사이익을 거둔 셈이다.

둘째는 뉴트로 열풍이다. 대중매체에서는 진작부터 1990년대의 향수를 환기하기 시작했다. MBC 〈무한도전〉에서는 '토토가'를 기획했고, tvN은 〈응답하라〉 시리즈를 방영했다. 그 덕분에 실제로 그 시대를 살지는 못했던 세대들도 당시의 분위기를 간접적으로 경험하고 즐기게 됐다. 1990년대에는 서태지와 아이들, H.O.T. 등의 톱스타부터 옷에 관심 있던 남녀노소까지 폭넓게 폴로를 소비했다. 폴로 랄프 로렌과 최근 다시 부활한 폴로 스포츠만큼 당시의 감성을 표현할 수 있는 브랜드는 없다고 본다. 대중문화 콘텐츠에서 시작한 1990년대의 뉴트로 열풍은 21세기 패션에도 불고 있다. 당시를 상징하는 세미 힙합의 전형, 즉 자기 사이즈보다 크게 입었던 남방, 니트 조끼 그리고 이스트팩이 21세기의 시티보이룩으로 다시 돌아왔다. 최근 번화가에서 심심찮게 보이는 브랜드 리*LEE*와 마리떼 프랑소와 저버*Marithé François Girbaud*도 같은 맥락에서 부활을 이해할 수 있다.

셋째는 랄프 로렌의 새로운 팬덤, MZ세대다. 유스마케팅 전문가이자 마케팅 컨설턴트인 제프 프롬*Jeff Fromm*은 그의 저서 『최강 소비권력 Z세대가 온다』에서 Z세대는 돈의 가치를 중

시하지만, 그저 검소한 게 아니라 얻을 수 있는 최고의 가치를 적극적으로 찾아나선다고 말한다. 동일한 비용으로 의류를 구입할 때, 아이덴티티가 뚜렷하면서도 로고 플레이가 가능한 폴로는 그야말로 최상의 '가성비'를 자랑한다.

실제 랄프 로렌 코리아의 발표에 따르면 2021년 멤버십 가입 고객 가운데 절반이 넘는 58퍼센트를 2030세대가 차지한다고 한다. 그야말로 MZ세대가 랄프 로렌의 새로운 친위대로 부상한 셈이다. 그리고 폴로를 '힙'으로서 경험하게 된 MZ세대와 네오 프레피를 희구하던 패션 피플들은 점차 프레피룩 그리고 아이비스타일 전반으로 시선을 돌리게 됐다. 그러면서 브랜드의 진정성과 전통성을 중시하는 경향이 MZ세대의 또 하나의 특징으로 떠오르고 있다.

물론 아이비스타일을 주류 문화라고 부르기는 여전히 시기상조다. 다만 저변이 확대되고 있음은 분명하다. 아메리칸 클래식의 정수 알든의 구두는 국내 입고와 동시에 동난다. 애초에 생산량이 적어서 수입량 자체도 많지는 않지만, 내 사이즈가 있으면 사야 되는 실정이다. 여름이면 스펙테이터 구두를 찾는 소비자가 늘어나고 과거였으면 알록달록한 색감에 관심이 가다가도 '보풀'이 가득해 구매를 망설였을 쉐기독 스웨터는 최근 백화점에서 전략 상품으로 판매되고 있다.

주변 편집 매장들만 보더라도 팬데믹 기간 동안 사세가 기울기는커녕 매출 증가에 힘입어 공격적으로 사업 영역을 확대했고, 폴로, 브룩스 브라더스, 엘엘빈 등을 취급하는 아메리칸 빈티지 의류 매장이 대거 등장했다. 부기홀리데이 *BOO-GIEHOLIDAY*, 반츠 *BANTS* 등 한국인의 시선에서 재해석된 프레피룩과 아이비스타일 계열의 신생 도메스틱 브랜드들이 론칭했으며, 10여 년간 아메리칸 스타일의 맞춤 슈트를 외로이 전개해온 브라운·오씨 *brown.OC* 역시 그간의 경험을 토대로 기성복 사업을 시작했다. 고무적인 일이다.

바야흐로 20여 년 만에 아메리칸 캐주얼이 돌아오고 있다. 되짚어보면 표현하는 방식이 달랐을 뿐 아메리칸 캐주얼은 우리 곁에 늘 존재해왔다. 1980년대의 언더우드, 1990년대의 폴로 그리고 2000년대의 애버크롬비앤피치까지. 2010년대 이후로는 일본의 영향으로 아메카지룩 *Amekaji look* 이 소수 마니아들로부터 뜨거운 사랑을 받으며 장르의 지평을 넓히는 초석을 마련했다.

개인적으로는 지금의 유행이 짧게 폭발적으로 소비되기보다는 잔잔하되 깊게 뿌리 내리기를 희망한다. 그리고 언젠가는 우리 가운데 누군가가 튼튼한 줄기에 열린 과즙 가득한 열매를 취하기를 바란다. 엔지니어드 가먼츠 그리고 웨어하우스

Warehouse 같이 미국의 스타일을 재해석하고 복각한 일본 브랜드들이 세계 시장에서 오랜 시간 큰 호응을 얻듯이, 우리나라 남성들의 스타일을 고취시키고 아들에게 물려주고 대를 이어 입을 수 있는 세월을 품은 브랜드가, 우리의 시선을 담아 만든 시간을 이겨내는 힘을 가진 전통이 있는 브랜드가 등장하기를 학수고대해본다.

V

나가는 말

유행과 라이프스타일

대학교 시절 난데없이 스키니진을 입고 싶어 체중을 감량하고 장발을 하고 다니던 때가 있었다. 과거 사진을 부끄러워하는 사람도 있겠지만, 당시 내 사진을 보면 청년 시절의 기억과 함께 유쾌한 감정이 새록새록 피어오른다. 청바지 한번 입어보겠다고 반년 만에 20킬로그램을 뺐으니 정말 열정적으로 옷을 즐겼던 시절이었다.

국내에 『브리태니커 백과사전』을 소개하고 잡지 「뿌리 깊은 나무」를 창간했던 앵보 한창기 선생님께서는 브룩스 브라더스와 폴로를 좋아하기로 유명하셨다. 아마 우리나라 유명 인사 가운데 아이비스타일 좋아하기로는 둘째가라면 서러웠을 분이다. 하지만 그것도 그가 장년층이 되고 난 훗날의 일이고,

서울대학교 청년 시절만 하더라도 화려한 복장으로 주위에서 날라리 소리를 들었다고 한다. 한때는 한사코 손사래를 치던 과장된 어깨의 컨티넨털룩*continental look*도 즐기셨다니 말이다. 그러나 그 역시도 당신의 과거를 창피하게 생각하지는 않으셨을 것 같다. 유행을 따르고 파격적인 옷차림을 해보는 것이야말로 젊은 날의 특권이 아닐까? 조금만 나이가 들어도 자칫 철부지 소리 듣기 십상이다.

단순히 유희적 목적을 떠나서라도, 내게 맞는 옷과 자신의 취향을 기르기 위해서는 다양한 유행을 겪어봐야 한다. 아는 만큼 보인다고 하듯이, 많이 입어보는 만큼 안목을 기를 수 있고 스타일을 찾을 수 있기 때문이다. 그에 따라 일정 수준의 소비는 불가피하다. 물론 자신의 경제 수준 혹은 소득을 벗어난 낭비를 하라는 말이 아니다. 스스로 온전히 감당할 수 있는 범위 내에서 삶을 풍요롭게 만들어줄 수 있는 합리적인 구매를 하자는 의미다. 그렇게 시간과 경험을 쌓으면서 자신만의 스타일을 알게 되고, 곧 자연스러운 멋을 찾게 될 것이다.

물론 시간이 얼마나 걸릴지는 장담하기 힘들다. 어린 나이에 운 좋게 평생을 함께할 스타일을 찾을 수도 있지만, 대개 끈기를 갖고 오랜 노력을 꾸준히 들여야 한다. 오죽하면 드레익스 크리에이티브 디렉터 마이클 힐은 자기 기준에서 멋진 남

성은 대부분 60세 이상이라고 했을까? 그러니 우선은 오늘의 유행을 즐기며, 자신의 안목과 취향을 기르는 연습을 해보자. 더 나아가 옷을 넘어 스타일을 소비하는 데 있어서 저변에 깔려 있는 문화 전반에 대한 이해를 곁들이면 그 즐거움이 배가 된다. 그저 셔츠 한 장을 구매할 뿐이지만, 시대를 관통하는 뮤지션의 철학을 공유하고, 과거 지성의 발자취를 따라가듯이 말이다. 어쩌면 우리가 옷을 사고 스타일을 입는 행위는 몇 번의 클릭과 돈으로 쉽게 살 수 있는 공산품을 누리는 데서 그치지 않고 누군가의 삶을 경험하는 것이기도 하다.

2020년 전 세계를 강타한 코로나바이러스는 우리 삶을 바꿔놓았다. 해외여행은 고사하고 정부의 봉쇄 조치 그리고 재택 근무 등으로 인해 과거보다 집에 있는 시간이 많아지면서 삶의 양식이 변화했다. 미드센추리*mid century* 가구를 비롯해 인테리어에 대한 대중의 관심이 커지고, 번화가에서 새벽까지 마실 수 없게 된 소주의 아쉬움을 집에서 내추럴 와인 혹은 싱글몰트 위스키로 달랜다.♦ 혼자만의 시간을 채우기 위해 책을 찾는

♦　　통계청 발표에 따르면 2020년 국내 가구 주류 소매 판매액은 전년 대비 23.8퍼센트 증가했다. 관세청의 2020년 포도주 수입량은 2019년 보다 23.5퍼센트 증가한 7,300백만 병에 달한다. 양주의 경우는 2020년 약 10퍼센트 하락을 경험했지만, 2021년 상반기는 48.1퍼센트 성장 중이다.

독자가 늘면서, 동네 뒷골목에 소규모 독립 서점들이 들어서고 있다. 어쩌면 우리가 주변에서 발견한 작은 변화의 공통점은 정통으로의 회귀가 아닐까?

아이비스타일이 오늘날 소비자들로부터 공감을 얻게 된 또 다른 이유는 대량 생산과 패스트패션에 대한 반대 급부다. 소비자들은 정직한 소재, 합리적 가격 그리고 제조사들의 진심으로 만든 화음이자 조화의 결과물을 원한다. 아이비스타일은 분명 이 화음이 존재했던 시대를 기억하고 있는 패션이다. 게다가 이전과는 판이하게 축소된 생활 반경 속에서 화려한 의류보다는 투박하지만 편한 치노팬츠가, 몸의 굴곡이 드러나는 드레스 셔츠 대신 여유로운 옥스퍼드 셔츠가 어울린다. 일과 일상의 경계가 허물어진 시대이니 꾸민 듯하면서도 무심한 차림새로 사무실 혹은 집 근처 카페에서 고소한 커피 내음을 맡으며 업무를 정리하는 일상이 자연스러워졌다.

팬데믹 여파로 우리 삶의 전반은 과거보다 피폐해졌지만 콘크리트에서 피는 장미같이, 잿빛 현실 속에서도 또 다른 생활 양식이 형성되는 진기한 모습을 마주하고 있다. 어쩌면 라이프스타일은 경제 수준과는 절대적 관계가 없다는 말이 맞는 것 같기도 하다. 수십 년이라는 시간이 지난 후, 2020년대가 어떤 시대로 역사에 기록될지 사뭇 궁금해진다.

업 & 다운

2015년 서울 광장동 소재 특급 호텔에서 프랑스 3대 아트 섹슈얼쇼 가운데 하나인 〈크레이지호스 *Crazy Horse*〉를 관람했다. 대학교 재학 시절 두 차례 파리를 방문한 적 있었지만, 당시 학생 신분으로는 입장료가 부담스러워 차마 볼 수 없던 공연이다. 물론 경제적으로 여유가 있었어도 어린 나이에 스트립쇼를 들어갈 만한 배짱은 없었던 것 같다. 과거의 아쉬움 때문이었는지 첫 내한 소식에 설렘을 안고 티켓을 예매했다. 모엣샹동 *Moët & Chandon* 샴페인 한 병도 마실 수 있는 구성이었다. 스트립쇼와 샴페인이라니! 내친김에 호텔 내 프렌치 레스토랑 식사까지 예약했다.

　　오랜만의 문화생활이었던 만큼 한껏 호사를 누리고 싶

었다. 사놓고 평소 잘 입지 못했던 글렌체크*Glen Check* 재킷에 진녹색 이탈리아 제조 실크 타이를 매고 호텔로 향했다. 식당에 들어서자마자 보이는 우측의 통 유리창 너머로 구비구비 흐르는 한강의 모습이 아직까지도 생생하다. 그리고 내가 예약했던 테이블 바로 옆자리에는 반바지에 슬리퍼 차림의 아저씨가 열심히 스테이크를 칼로 자르고 있었다.

본 공연장에도 동네 마실 나온 차림의 사람들이 가득했다. 한껏 꾸미고 나와 오히려 눈에 띄게 된 나를 지금의 아내는 장난스레 놀려댔고, 결국 쇼와 함께 제공된 샴페인을 반병도 비우지 못했다. 백화점 명품백을 사러 갈 때는 컨버터블 자동차를 타고 '쓰레빠' 신고 가는 게 정석이라더니, 공작새마냥 치장하고 갔던 나는 호텔과 공연장에서 가장 촌스러운 사람이 되어 있었다.

어쩌면 다른 관객들 눈에는 그저 시대착오적 드레스 코드를 외로이 좇는 구시대의 유령 정도로 보였을지 모른다. 물론 드레스 다운 트렌드는 우리만의 일은 아니다. 브루스 보이어는 우스갯소리로 미국 사회의 캐주얼화를 다음과 같이 말했다. "글쎄, 어찌나 요새 옷들을 안 차려 입는지, 최근 장례식에 갔을 때는 나하고 관에 누워 있는 고인만 넥타이를 하고 있더라니까!"

　　격식의 파괴, 드레스 코드 실종의 본격적인 시작은 미국에서 시작된 캐주얼 프라이데이였다. 닷컴 버블 이후, 리먼브라더스 사태가 터지기 전 무렵, 스마트 캐주얼 혹은 비즈니스 캐주얼이라는 신조어가 등장했다. 과거에는 지금과 달리 사뭇 생경한 표현이었는데, 일간지로 대표되는 올드 미디어에서는 밀레니엄의 새로운 드레스 코드를 설명하느라 앞다투어 지면을 할애할 정도였다. 아마도 편안한 복장을 통해 경직된 사회 문화 전반을 개선해보자는 취지였던 것 같다. 사실 말은 거창하지만 다수의 기업체에서 제시하는 가이드라인은 정장에 넥타이를 매지 않는 정도였다.

　　그 후 10여 년이 지나고 복장은 점차 캐주얼화됐다. 이제는 한 여름 출퇴근길에 파스텔 톤의 폴로 셔츠에 페니로퍼를 신은 직장인들을 쉽게 만날 수 있다. 심지어 졸업 전 공공기관에서 인턴십을 하는 동안 반바지에 샌들까지 신고 출근하는 부장님들을 목격하기도 했다. 역시 대한민국은 한번 시작하면 제대로 하는 나라다. 이러한 의복의 캐주얼화는 비단 21세기만의 이슈는 아니었다. 더 과거로 거슬러 올라가보자.

　　남성 복식사에서 반드시 언급되는 영국 신사 브루멜 주도의 '위대한 포기' 시대 이후, 현대의 남성복은 간소화된 복장으로 진화 혹은 퇴보해왔다. 대표적으로 19세기 프록코트를 입

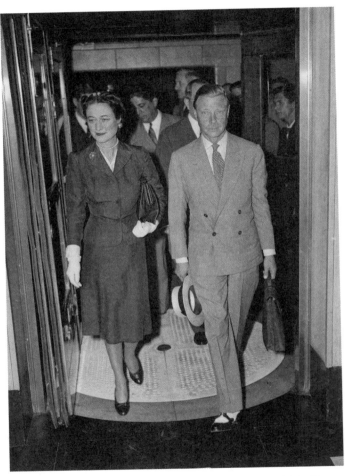

더블브레스티드 슈트에 스펙테이터 구두를 신은 윈저 공 ©Getty Images/게티이미지코리아

던 서구의 신사들은 20세기 이후 가정에서나 주로 착용하던 라운지 슈트를 그들의 새로운 전투복으로 선택한다. 마찬가지로 1930년대 영미권의 스타일 아이콘이자 논란의 로맨티스트 윈저 공 역시 캐주얼에 중심을 두고 있다. 그는 당시 파격적인 사생활, 정치적 행보와 더불어 전례 없는 스타일로 보수적인 영국 사회에 파장을 일으켰다.

여기서 전례 없는 스타일이란, 전통적인 신사복에 골프 혹은 크리켓 경기복 등의 스포츠웨어를 믹스매치한 것을 의미한다. 지금이야 아이비스타일의 상징인 새들슈즈_saddle shoes_ 혹은 크리켓 니트가 대수냐고 생각하겠지만, 당시에는 예복과 예복이 아닌 복장이 명확히 구분되던 시기다. 그런 측면에서 윈저 공은 트렌드세터이자 개척자였고, 스마트캐주얼과 믹스매치의 창시자인 셈이다.

다만, 당시와 2010년대 이전 사회의 비즈니스 캐주얼에서 허용되고 애용되는 스포츠웨어는 어디까지나 상류층의 여가복에 한정됐다는 점을 지적하고 싶다. 크리켓, 테니스 그리고 골프와 같은 귀족 레저만 가능했을 뿐, 노동자 계층이 즐기던 축구 혹은 농구 유니폼을 스마트 캐주얼에 사용하는 역사는 없다.◆

그런 측면에서 2010년대 이후의 캐주얼 역시 과거의 연

장선에 있다. 현재의 글로벌 트렌드의 중심에는 과거 어느 시대보다 스포티하고 편한 옷차림이 강조되는 스트리트웨어가 있다. 획일화된 대중 문화에 대한 반감, 개인의 개성과 가치관을 중시하는 기조를 바탕으로 탄생한 스트리트 패션에서는 장르, 브랜드 그리고 성별의 경계마저 사라진다. 트레이닝복 바지에 구두를 신고, 루이비통은 슈프림과 협업하며, 보이프렌드 핏이 탄생했다.

또 스트리트 문화의 영향을 받아 옷차림새가 캐주얼화되는 가운데, 4차 산업 혁명으로 대변되는 정보화 혁명이 드레스 다운 추세에 가속을 더하고 있다. IT 중심 사회에서는 지식, 심지어 지혜마저도 인터넷 검색 엔진으로 확인할 수 있다. 선대에서 축적해온 삶의 이야기를 전래동화처럼 들을 필요도 없다. 가령, 졸업식 혹은 직장 면접에 입을 첫 정장을 고민할 때, 아버지와 할아버지로부터 이어온 선험적 조언을 따르기보다 동년배 친구 혹은 인터넷 커뮤니티 구성원의 후기를 참고한다.

한편 2020년대를 살아가는 연장자들의 경험은 그 가치를 잃은 채, 더 이상 과거와 같은 존경 어린 시선을 받지 못한

◆ 크리스토퍼 브루어드, 전경훈 옮김, 『모던 슈트 스토리』, 시대의창

다. 산업화 시대의 패션 리더들은 신뢰감을 주는 중후한 남성이었다. 하지만 패션을 비롯해 사회 전반적인 분위기가 달라졌다. 연륜에 대한 공경은 사라지고, 그 자리를 젊음에 대한 동경이 차지한다. 그래서 나이에 맞는 격식 있는 차림보다는 최대한 젊어 보이고 '꼰대'스럽지 않은 캐주얼한 옷을 찾는 것은 아닐까? 현 시점의 스타일 아이콘으로 인식되는 연예인 가운데 40대 이상은 몇 명이나 될까?

옷차림에 대한 시대적 기준은 늘 변해왔다. 아니, 어쩌면 오늘날에는 그 기준이 완전히 없어졌다는 표현이 맞는지도 모르겠다. 오죽하면 가장 보수적일 것 같은 맨해튼 월스트리트의 금융가들도 전통적인 슈트 대신 캐주얼 셔츠에 파타고니아 베스트를 입으니 말이다.♦♦ 심지어 타이를 매고 출근하면, 주변에서 오늘 특별한 일이 있냐고 물을 정도다. 그만큼 격식을 차리는 행위는 특별해졌고, 자칫 허례허식으로도 비칠 수 있는 시대.

그렇지만 잘 차려 입은 옷차림은 여전히 효과적인 비언

♦♦　왜 하필 파타고니아 베스트였을까? 다양한 추측이 있지만 파타고니아라는 기업의 친환경적 이미지에 더불어 전통적 스리피스 슈트의 베스트 역할을 하는 대체재라는 의견이 지배적이다. 버튼다운 셔츠, 슬랙스 그리고 베스트는 미드타운Midtown 유니폼이라고 불린다.

어적 의사소통(Non-Verbal Communication) 수단이며 자신의 품격을 자연스레 노출시킬 수 있는 전략이다. 물론 그 품격이란 특정 메이커 혹은 디자인이 아니라, 주어진 상황과 그에 대한 이해를 옷으로 어떻게 표현하는지에 따라 나타난다. 장례식에는 정장을 입어 고인에 대한 예의를 갖추고 상주의 슬픔을 공유한다. 또 거래처와의 비즈니스 미팅에서는 단정한 타이와 잘 관리된 구두로 상대방에 대한 존중과 신뢰감을 드러낸다.

무엇보다 옷과 스타일을 통해 스스로에 대한 애정 표현과 예의를 갖추는 법을 익힌다는 데 핵심이 있다. "옷을 통해 당신을 표현할 수 있습니다. 옷은 분명 표현하는 방식 중 하나입니다. 당신이 어떤 사람인지 보여줄 수 있지요. 마치, 책의 본론을 읽기 전에 서문을 읽듯이 말입니다." 랄프 로렌의 말이다.

현대인은 옷을 통해서 의사소통한다. 당신은 지금 어떤 옷을 입고 있으며, 그 옷으로 무슨 메시지를 전달하고 싶은가? 결국 무슨 옷을 입을지, 더 나아가 어떤 사람으로 드러날지 결정하는 것은 다름 아닌 우리 자신이다. 갑자기 차려 입기 어색하고 어렵다고? 시작은 몸에 잘 맞는 셔츠 한 장과 블레이저 한 벌이면 충분하다.

자연스러운 멋

길다면 길고 짧다면 짧은 아이비스타일 이야기를 마무리 지을 시간이다. 지금 이 순간에도 글에 신뢰가 부족할 수 있겠다는 우려가 든다. 스스로 불안한 마음이 드는 만큼 자료 조사에 심혈을 기울였다.

기본적으로 패션 업계 관계자들의 저서, 기사 그리고 인터뷰를 참고했다. 부족한 부분은 오늘날 고전의 반열에 오른 피츠제럴드의 소설 같은 문학 작품 혹은 수필에서 발췌했다. 아쉬운 마음에 졸업한 대학교 도서관을 통해 과거 논문을 뒤져보기도 했다. 그럼에도 석연치 않은 구석이 적지 않았기에, 의문이 가는 대목은 현업에서 일하고 있는 멘토 혹은 관계자들의 조언을 들었다. 제이프레스의 리처드 프레스와 로버트 스퀼라로, 존

사이먼스와 션 오브라이언, 퍼스트포트의 딜런 밀라도, 로잉 블레이저스의 잭 칼슨, 「블라모!」의 제러미 커클랜드 그리고 저널리스트 에릭 트와직은 생면부지인 내게 흔쾌히 도움을 줬다.

이번 프로젝트를 계기로 소셜미디어의 확실한 장점을 느낄 수 있었다. 호의와 의사표현만 명확히 전달한다면 쪽지 한두 장으로도 국경, 인종, 나이를 떠나 친분을 쌓을 수 있으니 말이다. 또한, 회사 일로 관계를 맺고 있던 바버샵의 황재환 대표, 드레익스의 마이클 힐, 알든의 스티브 레인하트, 스매더스 앤 브랜슨의 두 창립자와 크리스 파이퍼 역시 당신들의 생생한 기억과 생각을 공유해주며 책에 활기를 보탰다. 내 딸 아이의 대부를 자처한 앤더슨앤셰퍼드의 새뮤얼 라본에게도 감사한 마음을 표하고 싶다. 이들의 도움이 없었더라면 책 내용이 다소 무미건조했을 것 같다는 생각이 든다.

그런데 그에 앞서 어떻게 아이비스타일에 대한 글을 쓸 수 있었을까? 아마도 포스트 코로나 시대에 가장 적합한 의복이라는 공감대가 형성됐기 때문일 것이다. 꾸민 듯하면서도 자연스러운 스타일이라는 수식어가 설명하듯 누구나 받아들이기 쉽고 범용성이 큰 패션이기 때문이다.

한때 아이비스타일 혹은 프레피룩에 대한 거부감을 품었던 시절이 있었다. 백인 중심 문화에 상류층 이미지가 짙었

던 이유도 있지만, 학창 시절 우리 의지와는 관계없이 강제로 입어야 했던 교복의 기억이 크게 남아 있기 때문이다. 교복은 제도권의 굴레이면서 동시에 청춘을 상징한다. 그러다 보니 다 큰 성인이 영락없는 교복 차림새를 하고 나타나면 어색해 보일 수밖에 없다.

그러나 아이비스타일은 과거 특권 계층의 복식을 모방하면서 탄생했지만, 역사를 쌓아가며 누구나 편하게 입을 수 있는 차림새로 거듭났다. 오늘날 아이비스타일의 어원이 되는 아이비리그 캠퍼스 강의실에서 마드라스 재킷에 넥타이를 맨 채 수업을 듣는 학생이 몇이나 될까? 그런 반면 백발을 한 노령의 일본인 신사가 아이비스타일을 즐기고, 흑백 사진 속 재즈 뮤지션들도 '교복' 스타일을 입고 있다.

계층과 인종, 연령과 시대를 초월하면서도, 너무 화려하지도 않고 그렇다고 남루하지도 않은 모습을 표현할 수 있는 것이 바로 아이비스타일의 묘미다. 인위적인 멋에 대한 거부감을 드러내고 회사와 가정의 경계가 희미해진 오늘날, 자연스러운 멋을 드러내는 아이비스타일의 유행은 더 이상 놀라운 일이 아니다.

'막 사 입어도 1년 된 듯, 10년을 입어도 1년 된 듯한 옷.' 한창기 선생님께서 예전에 한 남성복 광고 카피로 쓰셨던

문구라고 한다. 단 한 문장에 아이비스타일의 정수를 담아낸
이 글을 전하며 짧다면 짧고 길다면 긴 여정을 마친다.

아이비스타일

첫판 1쇄 펴낸날 2021년 12월 13일
　　 2쇄 펴낸날 2022년 1월 17일

지은이 정필규
발행인 김혜경
편집인 김수진
책임편집 김교석
편집기획 조한나 이지은 김단희 유승연 임지원 곽세라 전하연
디자인 한승연 성윤정
경영지원국 안정숙
마케팅 문창운 백윤진 박희원
회계 임옥희 양여진 김주연

펴낸곳 (주)도서출판 푸른숲
출판등록 2003년 12월 17일 제2003-000032호
주소 경기도 파주시 심학산로 10(서패동), 3층 우편번호 10881
전화 031)955-9005(마케팅부), 031)955-9010(편집부)
팩스 031)955-9015(마케팅부), 031)955-9017(편집부)
홈페이지 www.prunsoop.co.kr
페이스북 www.facebook.com/prunsoop　**인스타그램** @prunsoop

ⓒ정필규, 2021
ISBN 979-11-5675-931-7 03600